U0051439

搖滾貝士 Rock Bass

Jacky Reznicek 傑克・瑞尼克

推弦、擊弦、點弦、搥弦、勾弦、
泛音、悶音‧‧‧‧各式技巧解說
搖滾Rock、藍調Blues、放克Funk、
爵士Jazz、拉丁Latin‧‧‧‧各式曲風教學

前言 PREFACE

誠摯地歡迎你來到搖滾貝士。無論你是貝士的初學者，還是滿手都是硬繭的老手，我都衷心地替你高興，因為選擇搖滾貝士是正確的決定。貝士早已成為一種很有力度、很重要的樂器，也已經有眾多的貝士大師，例如：Jack Bruce、Jaco Pastorius、Mark King、還有Billy Sheehan，他們的演奏必定響徹在你的耳畔吧，是他們真正地推動了貝士發展，也奠定了貝士的基礎。另外，透過電腦與合成器來演奏貝士的潮流，也正慢慢的退出了歷史的舞臺，因為真正的、現場的貝士演奏又重新成為了時尚。

在過去十幾年中，越來越多的樂團需要貝士手。今天，一名好的貝士手不僅要能彈奏多種風格，也要能為一首歌曲彈奏最基本的和聲和穩定的節奏律動，有時還可以表現個人獨奏。這本書提供全面而豐富的樂理知識，在第一部分我會向各位介紹一下貝士，給你一些關於貝士練習方面的建議，還有技巧練習方面的竅門。第二部分是最重要的，教你真正地掌握貝士，在這裡你會學習用不同的把位去彈奏貝士。在每一章的開頭部分，你可以找到把位表，作為額外練習，增強你的技藝。在傳統的貝士技巧書籍中，忽略了學習精確彈奏貝士節奏的重要，通常只在貝士擊弦技巧中一筆帶過，而我會在本書的最開始部分就對這種特殊的撥奏和消音的方法向你詳加介紹，直到你對它們瞭若指掌為止。

在練習技巧的同時，你也應該加深樂理知識的學習，這樣才可以真正的融會貫通。在這個過程中，我也會輔之以不同的演奏技巧來解說，這些技巧與今天的貝士樂手是密不可分的。第一部分的練習首先包括Tablature記譜法（本書中的英文字母TAB是Tablature的縮寫，是專門為吉他、貝士而用的記譜法），這種記譜法可以簡單地表達傳統的音樂記譜法。另外，你也可以參考附錄中的「琴格與音符對照表」。

在「琴格與音符對照表」中，你能夠找到不同音的名稱和它們在指板上的對應位置。你也可以聽一下CD上的練習，然後彈奏一段相同的音樂，看看是否與樂譜上一致。這種方法也不失為對耳朵的一種練習，好的樂手不但要能讀懂樂譜，還要會聽音演奏。而在第二部分的內容，我還將介紹無琴格貝士演奏（fretless bass playing），它也是另一種當今貝士手不可或缺的技巧。

關於無琴格貝士演奏，我將在本書的開始就選擇低音提琴（Double Bass Fingerings）指法，它對我們的練習很有幫助。我刻意選擇這種不同於吉他的指法（見第12把位那一章），因為貝士在功能上和音調上更傾向於低音提琴，而不是吉他（見12頁）。

在第三部分，重點在介紹各種音樂風格，我們將開始學習運用在第二部分學過的把位和技巧。我們在第二部分各別章節中談論過的東西，你可以在第三部分找到相應的練習，你可以再次磨練一下。但是這並不意味著，我們在第二部分裡面的練習都是純理論的，因為這兩種練習，它們既是實用的現場演出技巧，同時也是風格練習，而第三部分的練習主要是對現今不同貝士演奏風格而設的。所以，儘管力度強弱在音樂上是一個非常重要的部分，但是我決定不在例子當中使用它們。因為，它們只是在搖滾樂和流行音樂中扮演一個附屬的角色；其次，力度強弱的標記是來自於古典音樂，而最後考慮到我已經使用了多種標記（上撥、下撥、重音符號、和聲符號、把位符號、指法），再加入力度強弱符號只會讓人感到迷惑，所以我們只要用不同的強弱力度進行分次練習就行了。透過這種方法，相信你會在你自己的練習當中，尋找到更多音樂表達的方式。另外，相信本書的CD會對你非常有幫助。

第四部分—設備建議，將會給你一些關於如何保養和選擇五弦及六弦貝士的建議。儘管如此，你還是要牢記，貝士的聲音首先是來自於你的手指，而器材設備只是次要的。最後，你還可以在本書的附錄中找到音階表及和弦表，還有一系列的特殊標記。

在你開始之前，要記住：「創造性是音樂最重要的部分」。在學習本書的過程中，你應該表現出你自己的獨創性，運用你自己的音樂想像力，多變化一些練習，再看看是否可行。對於練習來說，只彈對幾個音，往往要比大量的彈奏卻彈錯很多音的效果更好。當然，你應當好好地考慮考慮自己的技術水準再決定，最好是先彈奏一些簡單的東西，熟練地掌握樂器。大量的彈奏練習，會導致效果不好，所以不推薦大家瘋狂的彈琴。以上的建議及說明，如果你已經可以充分掌握，就可以開始進行本書的練習了。

目錄 CONTENTS

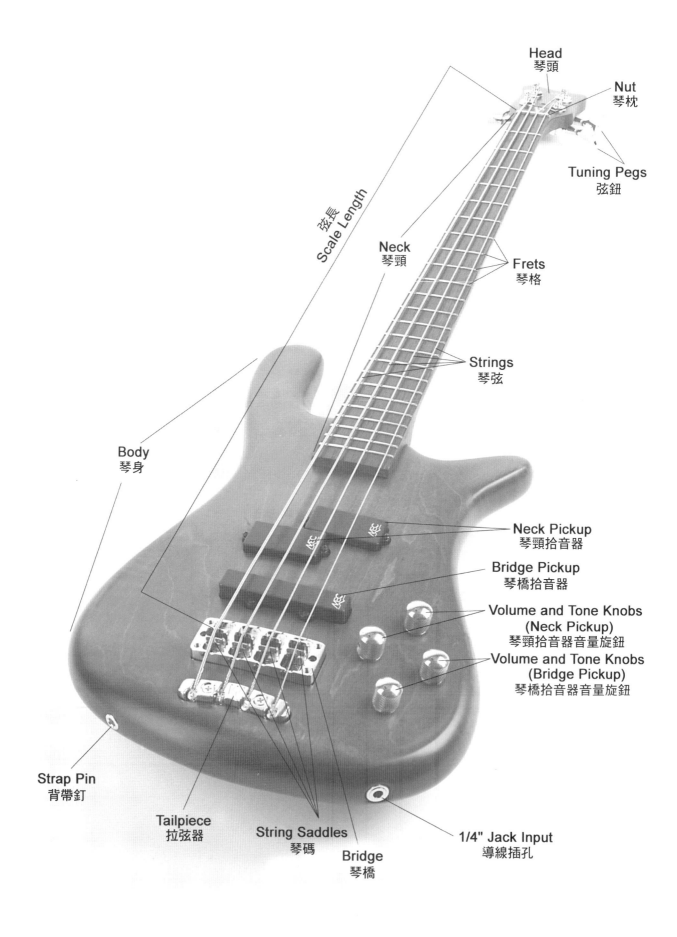

Head 琴頭

Nut 琴枕

Tuning Pegs 弦鈕

弦長 Scale Length

Neck 琴頸

Frets 琴格

Strings 琴弦

Body 琴身

Neck Pickup 琴頸拾音器

Bridge Pickup 琴橋拾音器

Volume and Tone Knobs (Neck Pickup) 琴頸拾音器音量旋鈕

Volume and Tone Knobs (Bridge Pickup) 琴橋拾音器音量旋鈕

Strap Pin 背帶釘

Tailpiece 拉弦器

String Saddles 琴碼

Bridge 琴橋

1/4" Jack Input 導線插孔

總論

練習建議

在開始練習之前，你應該很清楚：要成為一名優秀的貝士手，意味著你必須要練習、練習、再練習。我們這一行最出色的樂手都是辛苦努力而來的，你要是對練習稍有厭煩的想法，你可能就會落後進度甚至遺忘學過的東西。

根據你所彈曲譜的難易程度不同，還有你當天的狀態，可能有一天會出現一種無法進步的困境，對此我的一點建議是：「放下貝士，聽一聽你最喜歡的貝士手的專輯（LP專輯、CD、磁帶），看一看現場演奏會。」這樣你一定會重振旗鼓，重新讓你覺得練習可以很有趣。尤其當你最後能向別人說句：「嘿！哥們，我真的會彈貝士了！」這是種令人難以想像的感覺。

另外，定期練習很重要。我不想說幾天為一個期限，因為每個人的耐力不同，我可以告訴你，千萬不要在練習半小時之後去想「喔，我什麼都可以彈了！」同時，也千萬別彈到手指都快掉了才罷手。對於初學者來說，一開始不要練習過度，因為你得讓你的手指習慣粗琴弦；另外，也用不著對艱澀的樂理愁眉不展，只要按部就班的學習，慢慢就能融會貫通。

記住：你技術上和樂理上知道得越多，你就越能成為一名樂團好成員、好樂手，甚至是名聲鵲起的獨奏大師。

練習時，也要配合貝士音箱使用（Amplifier、PA、Rockman），這是很重要的。你可以更清楚的聽到自己彈奏出來的聲音，（不然要用力彈才聽得見），藉此你可以更容易掌控練習，達到你自己的目標。另外，練習時最好站著，不然你在臺上表演時，可以坐著彈嗎？

節拍選擇

對所有樂手來說節拍選擇很重要。首先，對於貝士手來說，節奏部分就含有特殊的重要性，因為貝士手與鼓手一起為一首歌打造節奏和聲的基礎。如果鼓手和貝士手沒有很好的節拍的話，那麼樂團就可以解散了，所有的錄音也可以停止了，沒有人想聽這樣沒有節拍的音樂。那麼，什麼是節拍呢？每個樂手都必須在安排好的節奏當中，找到適合自己的演奏部分。換句話說，各個樂手必須要確保節奏上的穩定，這樣一首歌的節奏才會與最基本的音樂律動相吻合。

　　為了能使音樂的節拍準確,你必須用精準的節奏演奏每個音符及休止符,最好平常就用節拍器配合練習,或是一台鼓機(Drum Machine)也可以。我們建議你,時常將自己的練習曲錄下來,作為自我檢查。

配合CD練習

　　所有的練習都錄製在CD上了(無重複)。
　　而最好的使用方法是:

　　　— 注意聽CD上的每個片段,然後彈奏貝士,跟上練習。
　　　— 開始時,不使用CD,要慢速練習,這樣你的大腦和手指都會熟悉這個練習,然後你可以慢慢增加速度了。
　　　— 當你完成練習後,你就可以和CD一起彈了!
　　　— 關掉CD的左聲道,這樣你就可以自己扮演貝士手,和鼓手一起合作彈奏了!

一起演奏

　　如果你可以找到志同道合的夥伴一起演奏,會比你一個人在家裡單獨彈奏強多了,所以最好能自己組一個樂團。在樂團裡學習和所有團員一同演奏的經驗很重要,同時和別人一起演奏很有意思。演奏時確信自己進入了最佳狀態,每個樂手都要感覺自己聯繫在一個整體上,是整體的一部分,所有人都要找對節拍,彷彿都在一個節奏上演奏的感覺。如果沒有這種感覺的話,樂團每個成員都應當趕快回到練習室,去練一練自己的部分。除了一起練習外,在家磨練自己的演奏和技巧也是很重要的。

貝士的演奏姿勢

　　有一部分的貝士教師自認什麼都知道,並告訴你只有一種標準的演奏姿勢。實際上,你必須自己決定該把貝士背多高,這要根據你自己的身材來判斷。而且,姿勢只不過是個習慣問題,時常換一下姿勢,找到最適合的,就可以一直保持那個姿勢。如果你在選擇姿勢上遇到了麻煩的話,我推薦了一些姿勢,它們都在下一頁,你可以自己試驗一下,看看是否適合你。

　　拿琴的姿勢取決於你彈奏的音樂風格和所使用的技巧，每種姿勢都會輔助一定的技巧演奏，每一種姿勢也都能適合你的「音樂風格」。

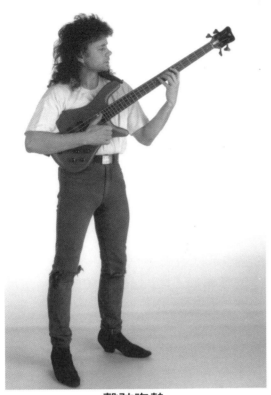

擊弦姿勢

（如：Mark King）

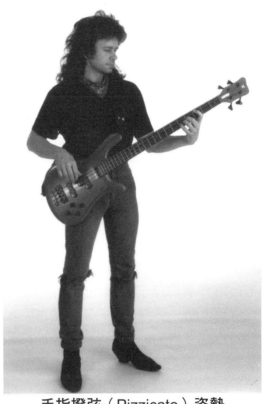

手指撥弦（Pizzicato）姿勢

（如：Pino Palladino）

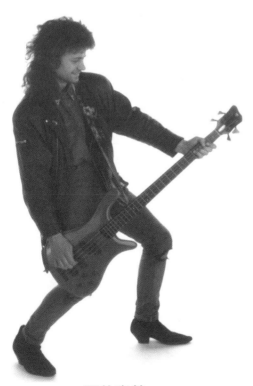

彈片姿勢

（如：重金屬貝士手）

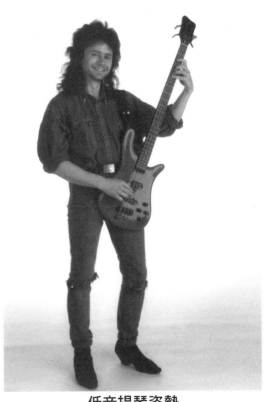

低音提琴姿勢

（如：Jacky Reznicek本書作者）

音樂記譜和調音

大家都知道，一些現代貝士可以有5弦，甚至6根琴弦（見136頁），但一般常見的電貝士都只有4根琴弦（開放弦）：

G弦 / 第一弦 — 最細弦

D弦 / 第二弦 — 中間弦

A弦 / 第三弦 — 中間弦

E弦 / 第四弦 — 最粗弦

音樂記譜我們一般用五線譜，每條線和兩線之間的空隙可以用來記譜。

每一個曲譜前面都有一個譜號，貝士手們用的這種譜號叫做「F」譜號，因為貝士譜號的兩個小點，正好夾住F音所在的那條線。

貝士譜號

開放弦音在五線譜上的位置

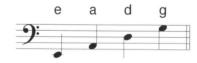

為了記錄E弦的音高，我必須要使用下加線。實際上，貝士音高要比下加一線上所標的音還低。然而，考慮到我們可能會需要下加更多的線來記錄一個音符，因此我們簡化了記譜方式，定義下加一線就代表最低音（e），這樣我們對樂譜的閱讀也可以簡化一點。（見下圖）

在TAB記譜法中，每一條線分別代表每一根琴弦，這樣最上面的一根弦就是G弦，下一根弦是D弦，再下一根弦是A弦，最低的是E弦。每根線上的數字分別代表琴格，你需要按弦的地方，如下圖：

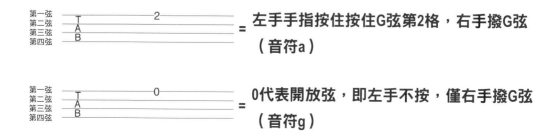

第一弦　　　　　　　　2　　　　　　　　**左手手指按住按住G弦第2格，右手撥G弦**
第二弦　　　　　　　　　　　　　　　　　**（音符a）**
第三弦
第四弦

第一弦　　　　　　　　0　　　　　　　　**0代表開放弦，即左手不按，僅右手撥G弦**
第二弦　　　　　　　　　　　　　　　　　**（音符g）**
第三弦
第四弦

　　為了使貝士能夠與其它的樂器合奏，你需要進行調音。貝士是4度調音（見「第四把位」，43頁），用調音器進行貝士調音是最方便的，同時也是最常見的方法。但是作為好的樂手，你應該要能用耳朵辨認音高來調音。

　　下列是用耳朵辨認音高調音的常用方法：

1.利用鋼琴或其它鍵盤樂器來調弦

　　分別在鋼琴鍵盤上彈奏「e」、「a」、「d」和「g」（見下圖），然後彈奏你貝士的開弦音。扭動琴弦的旋鈕，直到該弦貝士音與鋼琴音一致為止。一般都是先將你的弦扭轉鬆（音聽起來很低），然後一點一點的扭緊，直到到達所要的音高才停止。

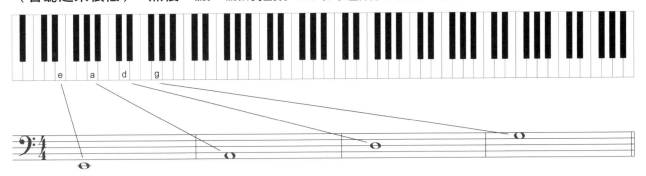

貝士音空格(記譜上的音比它們實際的音高了一個八度)

2.使用自然泛音調弦（見「第十二把位」那一章，88頁）

　　當你擊響一個音符並聽到音符「a1」（通常為440Hz）時，因為你的第2根琴弦也應該是開放弦a音。所以你只需將琴弦（A弦）音高調整一致即可。但是聽起來比低音高得多，所以在A弦第五格處輕輕一撥，（在琴橋位置撥弦，手輕放至琴格上方，見第6頁），一個自然泛音會響，這也是音符「a」只不過高了一個八度。這樣我們就可以輕鬆的找到「a」音。然而，你也可以用相對調音法來調D弦及G弦，如壓住A弦在第五格撥弦，就是「d」音，就可以用來調D弦的音高；而壓住D弦第五格，就是「g」音，G弦便可以藉此來調音了。

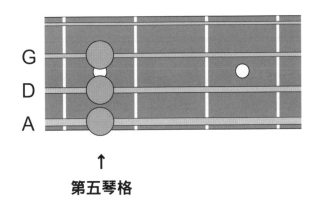

第五琴格

所以：

<div align="center">

D弦第五格一音符g一調節G弦音（開放弦）

E弦第五格一音符a一調節A弦音（開放弦）

</div>

同時與E弦比較，如果用泛音的話，就容易多了：

<div align="center">

E弦第五格一泛音e一 = A弦第七格一泛音e

A弦第五格一泛音a一 = D弦第七格一泛音a

D弦第五格一泛音d一 = G弦第七格一泛音d

(註:泛音是在琴衍正上方)

</div>

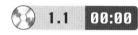

在本書附錄的CD中，一開始你會聽到開放弦音和自然泛音，可以憑藉它們來調音。

現在，你可能已經把弦調好了！為了可以讓琴格裡的音高比較準，你也許還需要調整琴碼，來調節音準，見「設備建議」那一章的內容（136頁）。

右手一撥弦

一般來說，你有兩種方式來彈奏貝士，你應該一開始就要學習掌握這兩種方式。一種是撥琴弦或者說Pizzicato技巧（用手指撥弦），另一種是彈片技巧（用彈片撥弦）。（譯註：彈片英語Plectrum，但一般吉他、貝士樂手都稱它為Pick）

Pizzicato技巧是從低音提琴的指法來的，而彈片技巧是從電吉他演奏而來的。兩種技巧因為產生的發音不同，因此有所區別，它們的用途也不相同。有些曲風比較適合彈片彈奏，有一些則適合手指彈奏。

Pizzicato技巧一用手指彈奏

在Pizzicato技巧中，琴弦是用手指撥出聲的，通常是食指和中指，將手指輕輕地放在琴弦上，將大拇指輕輕地放在拾音器上（見右頁左上圖）或者將大拇指放在E弦上（當然只在你無需彈E弦才這樣做，見右頁右上圖）。你最好不要將大拇指放在其它位置，或者乾脆就懸在空中也是可行的方式。從一個弦位到下一個弦位（見右頁左中圖）琴弦是需要被右手交替手指動作撥響的，一般是食指和中指交替，用食指下撥而中指上撥。記得不要將手指離琴弦太遠，這很重要，因為這是可以快速彈奏的唯一方法。

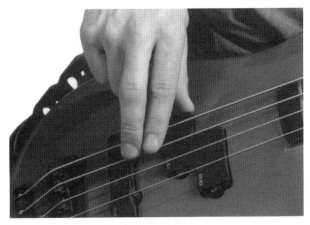

大拇指在拾音器上

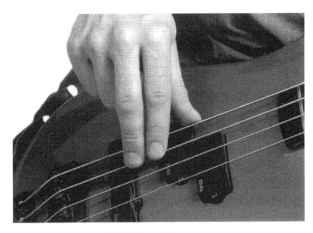

大拇指在E弦上

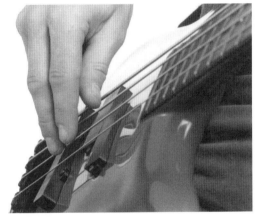

讓大拇指懸在空中

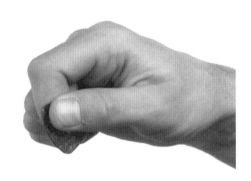

食指和大拇指夾緊彈片

彈片技巧

　　當我們用彈片演奏時，我們就會用到彈片技巧。右上圖所示就是食指和大拇指握彈片的姿勢，不要握太緊，不然你的右手容易抽筋，也很難做出快速的撥奏。另外，交替撥弦也很適用於彈片技巧。

　　如下圖所示，上撥 (∨) 下撥 (◻) 交替。

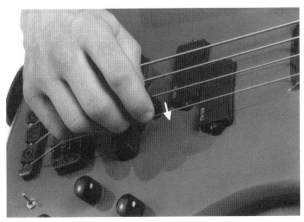

下撥

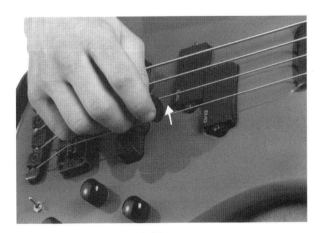

上撥

　　這兩種動作（上撥、下撥）發出的聲音實際上都不太一樣，甚至在不同的位置撥琴弦，都會產生出不同的音色。同一根琴弦在琴頸處和中間處（琴頸與琴橋之間）或是靠近琴橋處彈奏，發出的聲音一定會不同。試試手指技巧和彈片技巧這兩種彈奏法，它們適用於任何風格的音樂中。如果你發現你喜歡這兩種技巧中的某種，不妨先專攻這一項技巧，之後再練習另一個彈奏法。在後面，我會向你介紹其它技巧（如：「擊弦」，見71頁；「吉他—指法撥弦」，見94頁；點弦，見101頁）。

左手指法

　　基本上右手只負責節奏彈撥（除點弦外），而左手的角色就比較多元了。左手決定了所彈音符的音高、時值、發聲和節奏。因此，在一開始練琴時，左手良好的姿勢是很重要的。

　　至於按琴弦這個問題，我們有幾種想法提供給大家。正常來說，我們應當區分吉他指法和低音提琴指法。到第十二把位之前我們建議使用低音提琴指法。正如我們樂器名稱暗示給大家的一樣，貝士是低音提琴和吉他的綜合產物。除此之外，我個人認為貝士在音樂中的聲音和角色，更加傾向於低音提琴而不是吉他，所以該用低音提琴的指法來演奏。因為低音提琴的指法，更適合我們來按住又粗又厚的貝士弦，而且指法更豐富。這一點，當你擁有五弦貝士而彈奏低音B弦時就會有所體會了（見136頁）。而在無琴格貝士演奏中（見106頁），用低音提琴指法時，也可以更好地掌握、控制貝士大幅度的演奏（見6頁）。

低音提琴指法

　　將你左手的食指輕輕彎曲，放在任何弦的第1格，然後中指放在下一個琴格中，無名指協助你的小指（直到第十二把位之前一直是這樣），把它們兩個指頭一起放在3格和4格之間。用大拇指做為其它4個手指的反作用力，並按在貝士琴頸的背面，大約是正面中指所按位置的下方，放鬆你的大拇指，無論前面的4根手指是否按到琴頸正面，都要始終保持這個姿勢。這個姿勢會在你突然彈起快節奏時派上用場。（但如果你的大拇指暫時竄到琴頸背面的上方，也是不要緊的！）

　　另外，當我們使用某些技巧時（比如推弦，見「第十三把位」那一章，95頁），尤其在G弦高音域部分，大拇指上移有時是在所難免的。

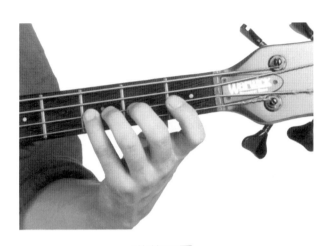

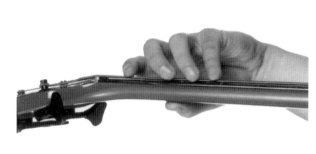

從前面看　　　　　　　　　　　　　從上面往下看

　　將你的手指像上面圖例一樣，一個接一個的排開，特別注意無名指和小指，尤其是它們一起放在一個琴格裡同時壓弦時。當你放下4指壓弦（與3指一起），或是2指壓弦時，其餘不用的手指輕輕的放在弦上（如圖所示）。要是你其它的手指隨意的懸在某一個地方，那你永遠都不可能彈比較難的Bass音了。從第十二把位開始，我們會運用到吉他指法，到時再細說。（見87頁）。

　　在第二部分，我們將開始學習真正的技巧和方法，使你學會貝士手所需要的基本技術及方法。我已經將把位和總結放在每一部分的開頭。它們會告訴你該在什麼地方下功夫，通過這種方法，如果你已經彈過一點貝士的話，你自己可以制定一個適合你的課程安排！

學習內容一覽表

章節	理論 （節奏/旋律/和聲） （標記/符號）	練習目標和演奏技巧
開放弦	貝士記譜 4/4拍 音符時值 休止符 悶音	撥弦 交替撥弦 消音 彈奏悶音
第一把位	五個音符一組從C音開始 五個音符一組從F音開始 重音 臨時記號（♭） 還原記號（♮）	低音提琴指法 切換弦 在第一把位上演奏
第二把位	五個音符一組從a音開始 臨時符號（♯） 等音音符 半音音階 斷奏和連奏	在第二把位上演奏 變換把位演奏 變換位置 八度延伸
第三把位	大調音階—C大調音階 滑奏 小節重覆記號	在第三把位上演奏 變換把位演奏
第四把位	2/4拍 音程（同度—九度） 變換音域演奏 彈奏音程	在第四把位上演奏 變換把位演奏
第五把位	十六分音符 十六分音符悶音 大三和弦、增三和弦、掛留和弦 四個音符的大和弦	在第五把位上演奏 變換把位演奏 琶音
第六把位	變換節拍 附點 自然小調、和聲小調、旋律小調 自由節奏 小和弦（小三和弦、減三和弦） 四音符小和弦	在第六把位上演奏 變換把位演奏 琶音

章節	理論	練習目標和演奏技巧
	（節奏/旋律/和聲） （標記/符號）	
第七把位	三連音	在第七把位上演奏 變換把位演奏 以滑奏進行大幅度跨音域演奏
第八把位	3/4拍 五聲音階（大/小） 搥弦/勾弦	在第八把位上演奏 變換把位演奏 搥弦技巧/勾弦技巧
第九把位	擊弦 掏弦 滑音	在第九把位上演奏 變換把位演奏 擊弦技巧 —大拇指擊弦/掏弦 —搥弦/勾弦/滑弦
第十把位	藍調音階 和弦演奏 雙音	在第十把位上演奏 變換把位演奏 演奏簡易和弦
第十一把位	6/8、5/8和7/8節拍 全音階（調式）	在第十一把位上演奏 變換把位演奏 大幅度跨音域演奏
第十二把位	自然泛音	在第十二把位上演奏 變換把位演奏 大幅度跨音域演奏 吉他指法
第十三把位	貝士的三音、五音和七音 漸慢速度	在第十三把位上演奏 變換把位演奏 推弦 吉他的手指撥弦技巧 琶音
第十四把位	裝飾音（裝飾音符/顫音）	點弦 演奏和弦

開放弦

貝士記譜

在我們開始之前，你需要在音樂理論的戰場上洗禮一番，一個好的樂手同時也應該是音樂理論方面的強者。當然一開始，一切看來總是有點索然無味，但是我們分析那些技巧出眾的傳奇人物就會發現，他們的共同點是—毅力與耐力。擁用毅力與耐力，你將會在很短的一段時間內，就能成為一名很優秀的貝士手。

在樂譜開頭，樂曲的節拍會寫在譜號的旁邊。

4/4拍

這裡，上面的數字代表一個小節裡有幾拍（如：1，2，3，4），下面的數字告訴你一個基本拍的時值，比如：以幾分音符作為一拍。4/4拍也可以用另一種符號（ C ）來表示，也是標記在五線譜的開端處。

當然，我們還有更多節奏符號，以後我們會陸續介紹（見64頁）。小節線將小節彼此隔開，反覆記號也會將小節彼此隔開，但是所有反覆記號之前的東西都要重複一遍。

反覆記號

當雙小節線出現時，它會將一段樂曲中的獨立片段彼此分開。

雙小節線

當雙小節線的第2道小節線比第1道小節線粗一些時，表示作品的結束。

結束小節線

音符時值—全音符

　　把你的節拍器調到中速（大約每分鐘90拍），用食指每4個節拍彈奏E弦一次，這時你彈奏的就是一個全音符。

　　先在琴頸末端附近撥弦一次，然後也分別在拾音器處及琴橋處撥弦，你會很吃驚的發現，它們的音色都會不一樣，以後你就可以根據你想要的風格、技巧、個人喜好等，在適當的位置彈奏出想要的聲音效果。

　　接著，試試D弦吧！

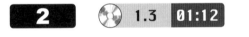

　　現在交替彈奏D音和E音這兩個音符。

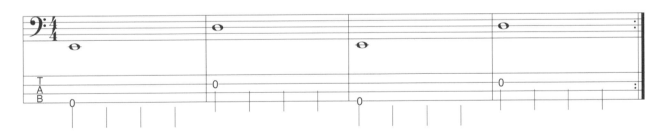

消音（Muting）

　　為了確保每個音符都只在節奏點發音，你一定要消音，當你右手撥動琴弦的時候，你要同時把左手手指放在要消音的琴弦上把音消掉，這叫做消音。

Muting

消音

二分音符

　　現在我們來看另兩根琴弦,每個音符有2拍,也稱為二分音符(節拍器的每2個節拍彈奏一下)。

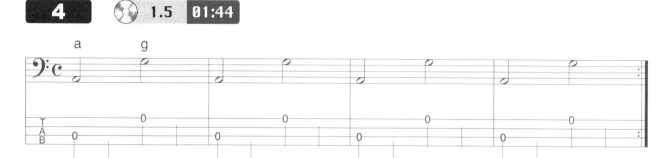

　　現在我們把練習3和練習4組合起來。

四分音符

　　如果你跟著節拍器的每一個節拍彈奏一個音的話,那麼它們都是四分音符,而右手我們使用交替手指撥弦(食/中指,或者用彈片上撥和下撥,見12-14頁)。

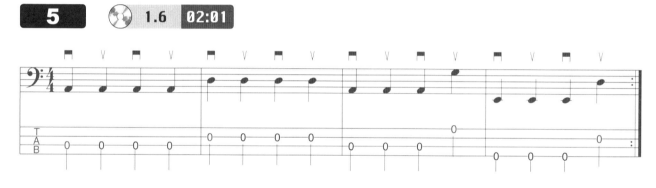

　　現在我們把練習4和練習5組合起來。

八分音符

　　如果你以雙倍速度彈奏四分音符—即每一個節拍彈奏兩個音符,這時我們就有了八分音符,記住,一定要使用手指交替撥弦,或者用彈片上下撥弦(▉,V,見12-14頁)

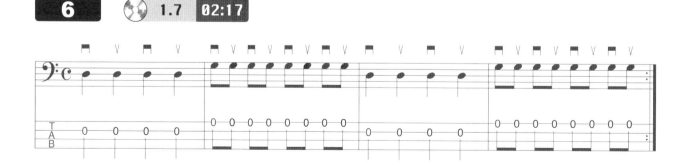

休止符時值

　　當然，音樂不僅是由音符構成的，休止符經常也是構成的一部分，它們與音符是同等重要的，因為休止具有加強音樂節奏張力的功能。

| 全音休止符 | 二分休止符 | 四分休止符 | 八分休止符 |

　　休止符與其相對應的音符所持續的時值是一樣的，所以你只需要保持相同的時值不彈奏就行了！但是，在音樂休止中琴弦是不可以發聲的，所以在休止中一定要消音（「消音」，見19頁）。

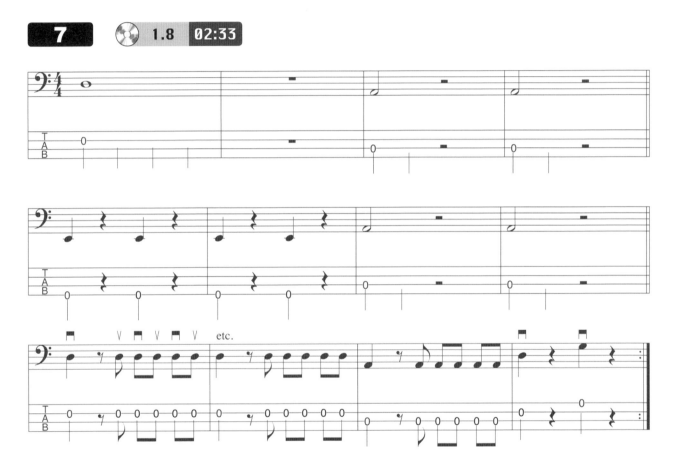

悶音（Dead Notes）

　　這是另一種琴弦消音方式，是帶聲的消音。用左手正常消音的動作輕觸琴弦，與此同時右手撥弦發聲，這時你聽到的效果（聽CD上的練習8），就是悶音。悶音是非常重要的，利用悶音特點與其它音效的組合，你的貝士演奏會更有律動感。

8a　　1.9　03:10

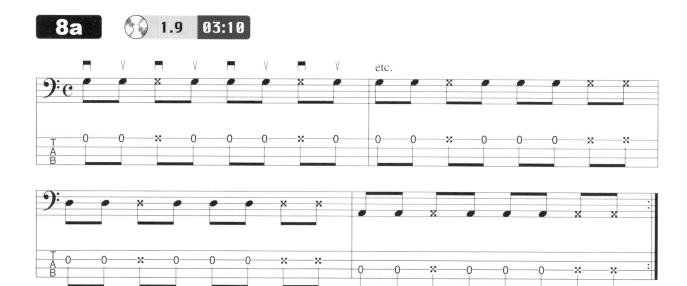

接下來是練習8a的小變化，只不過這次是將部份音符休止，記得將音符徹底消乾淨。

8b　　1.10　03:27

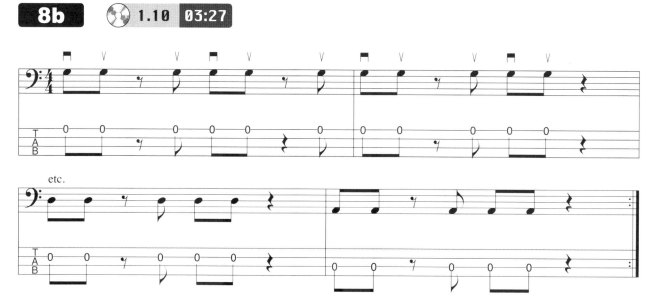

我們可以先回到彈奏練習7中的最後4小節，用悶音取代休止符的部分做悶音練習，右手用手指交替彈奏，或是以彈片上下撥弦。

在練習9中，我們要把悶音和休止兩者結合運用。

9　　1.11　03:45

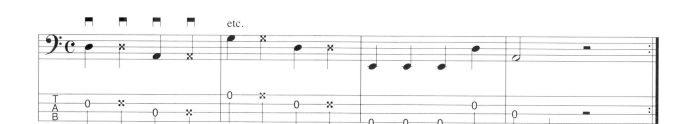

Ⅰ.第一把位

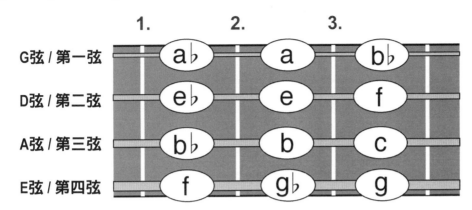

第一把位

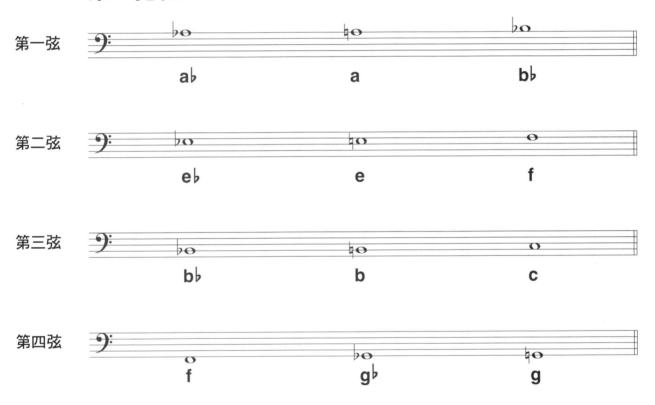

理論	練習目標和演奏技巧
五個音符一組從C音開始 五個音符一組從F音開始 重音 臨時記號（♭） 還原記號（♮）	低音提琴指法 切換弦 在第一把位上演奏

低音提琴指法

　　貝士的指板和所有弦樂器一樣，劃分成多個把位，和低音提琴指法相對應（見14頁），一個把位包括相鄰3個琴格的所有音符，而把位的命名是根據食指的位置（第1指）：

<div align="center">

Ⅰ.第一把位一第1指在第1琴格

Ⅱ.第二把位一第1指在第2琴格

</div>

　　請將你左手手指放鬆，且牢固地按在E弦上，就像我們在「低音提琴指法」那一章講過的那樣（見14頁）。

<div align="center">

所以：第1指一第1琴格

第2指一第2琴格

第4指一第3琴格

從一格到另一格這樣，在E弦上演奏。

</div>

10　　2.1　00:00

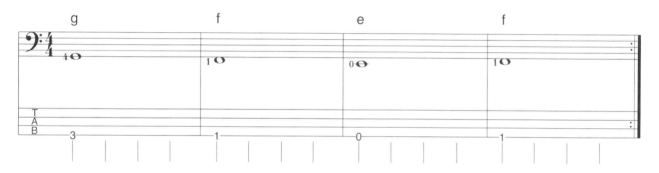

　　現在換在A弦上彈奏。

11　　2.2　00:15

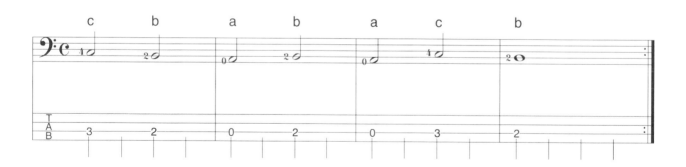

　　在練習12中，我沒有涉及音符的音名，請你看附錄「琴格與音符對照表」，自己核對一下它們的名稱吧！如果你繼續用這種方式來練習，不久你就會記住哪個音在哪個琴格上。但一定要注意你彈出的音質是否好聽，不要讓琴弦「滋滋」亂響！用右手交替撥弦來彈這個練習吧。

12　　2.3　00:31

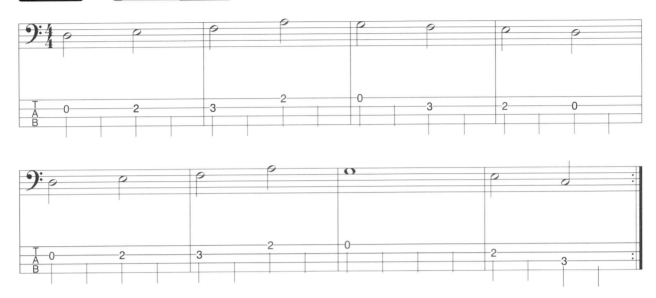

在練習13中，確定你在彈奏第3小節的第一個音時用的恰好是下撥，試著記住所有指法和音符的音名！

13　　2.4　00:55

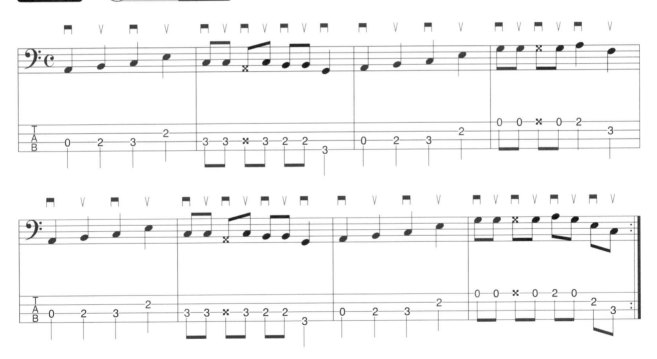

在所有的練習中，左手的大拇指應當時刻都保持放在琴頸上（哪怕彈開放弦也是如此），而其它暫時不用的手指也要時刻準備好，這意味著絕不能讓它們離琴弦太遠。當你用食指或小指按琴弦時，其它手指也得放在弦上，你應該從開始學琴時就保持良好習慣，因為只有這樣，你將來才能彈得又快又準確。

大拇指在琴頸上，其它手指做準備

　　下面我們來彈五個音符一組，由C音開始（A弦第3格）。這5個音符一組是由以下幾個音符組成的：

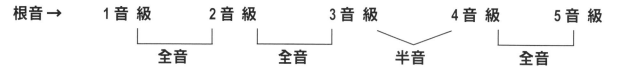

| 根音 → | 1 音 級 | 2 音 級 | 3 音 級 | 4 音 級 | 5 音 級 |

　　　　全音　　　　全音　　　　半音　　　　全音

　　這5個音是大調音階的開始，它們是C大調音階。

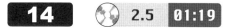

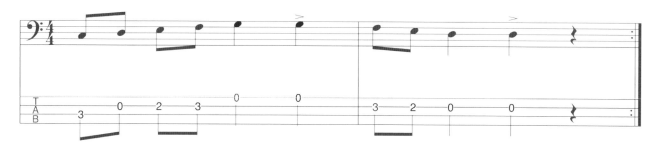

重音（Accents）

　　練習14中這個「＞」符號是個重音。帶這種符號的音符要對此音加重彈奏。練習15中的四分休止符，可以通過把3指從琴弦抬起來就能實現（抬起：不是完全抬起，而是不按在琴格上而已），始終保持手指觸弦以消音。

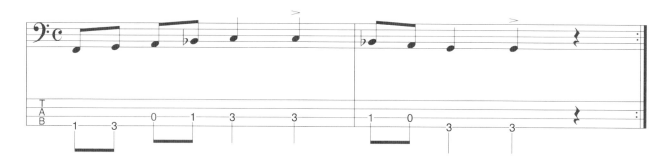

降記號（♭）

　　把音符降半音的符號（♭），我們稱為降記號。如果你要降半音，你要在其音符前填一個降記號。臨時記號的作用一直延續到此小節的結束為止，或者是見到還原符號出現為止（見下一頁）。

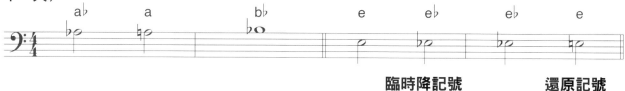

　　　　　　　　　　　　　　　　　　　臨時降記號　　　　還原記號

還原符號（♮）

　　還原符號是取消臨時記號作用的符號，之後你就可以正常彈奏原始音高的音符了！

16a 　2.7　01:40

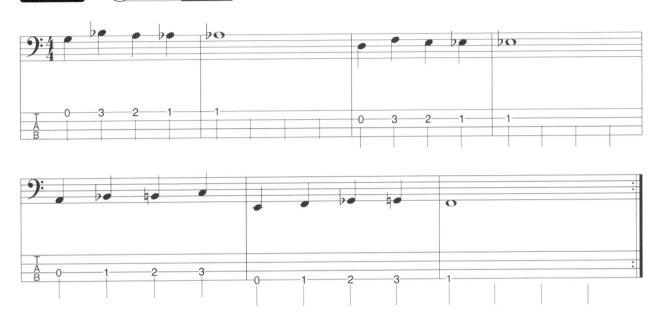

延音符號

　　延音符號（⌒）是連接一個音符與另一個音符的記號。這樣一個音符的時值可以一直保持到下一個連接的音符。

　　在練習16中，你重擊前4個音符，並將第4個音符的時值延長到下一小節中第4拍的後半拍。

16b 　2.8　02:02

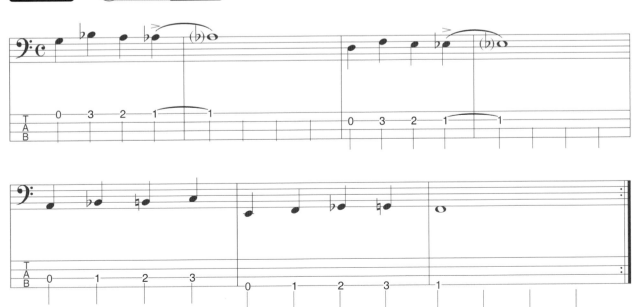

在練習17中，如果在彈奏時遇到困難，請回頭彈奏一下練習3、4、5中的開放弦的練習。

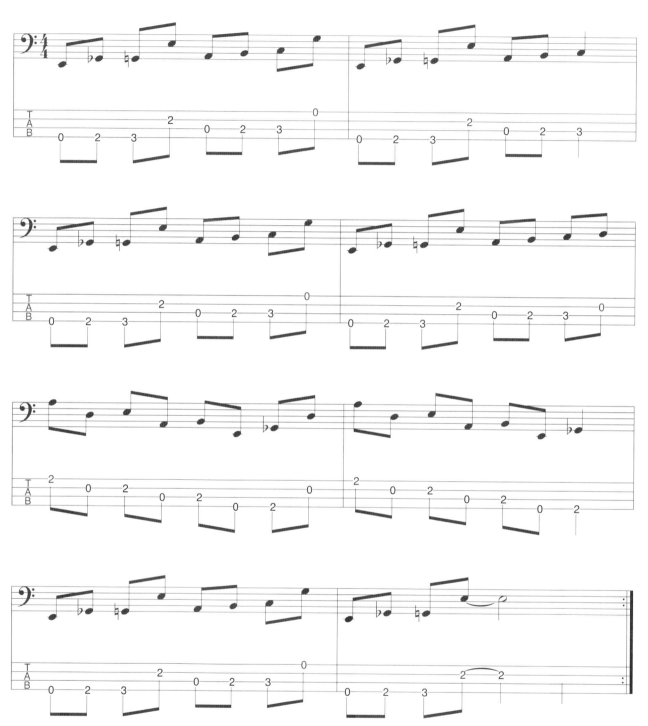

II.第二把位

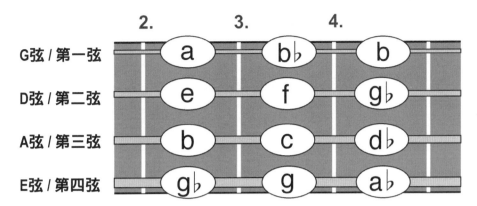

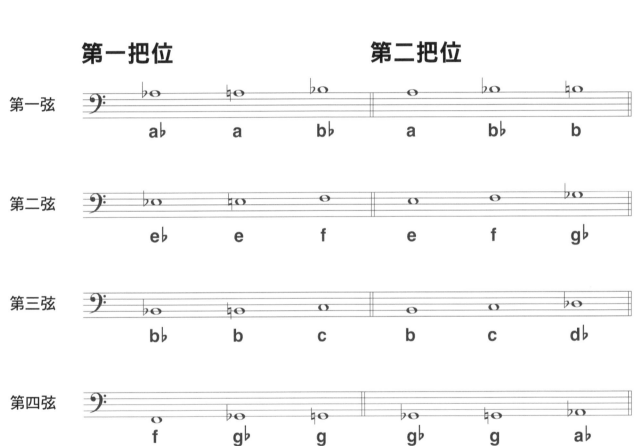

<table>
<tr><td rowspan="2">理論</td></tr>
</table>

理論	練習目標和演奏技巧
五個音符一組從a音開始	在第二把位上演奏
臨時符號（♯）	變換把位演奏
等音音符	變換位置
半音音階	八度延伸演奏
斷奏和連奏	

連奏和斷奏

連奏技巧

　　練習18是一組訓練左手靈活度的練習，要記得同時保持好右手的交替撥弦，也要注意右手撥弦的準確性，且彈出的聲音要好，中間不要有停頓。

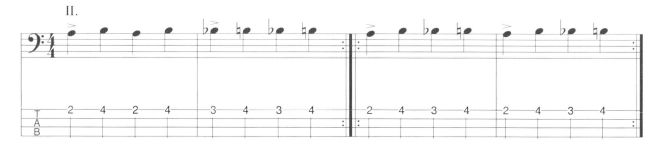

　　在其它琴弦上也這樣做，彈奏時加上重音。比如：

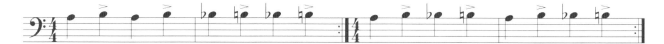

斷奏技巧

　　與連奏技巧的相反的就是斷奏技巧，這時音符要彈得短促，像被切開一樣，上面帶「點」的音符就是需要用斷奏技巧彈奏的。同理，沒有點的音符就是要用連奏了！

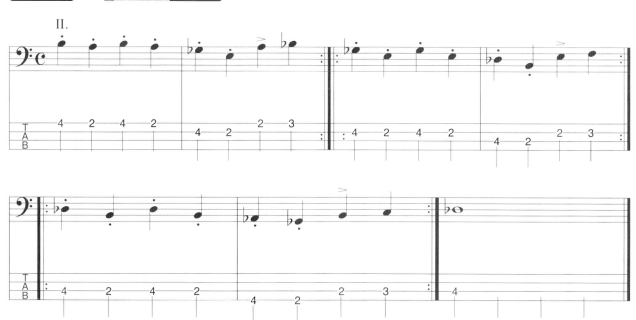

像18、19這樣的練習是可以在任何把位做練習的，而且常常被用做熱身練習的「手指操」。比方說：你可以在第一把位彈奏練習19，只需把琴格滑低一點就行了！現在不妨就試試練習19吧！當然，你也可以寫下一些變換把位的練習，然後在其它把位上練習一下，把你練習彈奏的音和附錄的「琴格與音符對照表」中的音符對照一下，找到你剛才彈過的音符之後，把它們的音名寫下來。

現在彈一彈五個音符一組的練習吧！（見「第一把位」那一章）從A音開始。

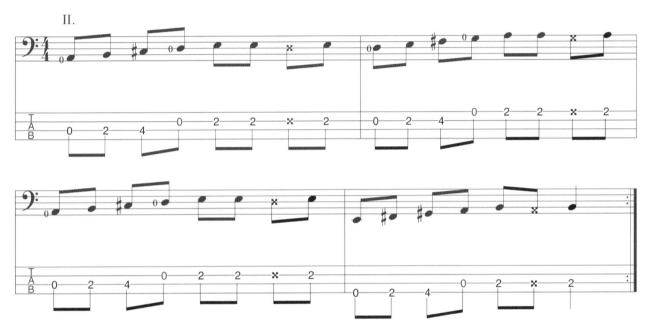

升記號（♯）

這次我們學習的是把音符升高半音的符號（♯），我們稱之為升記號。

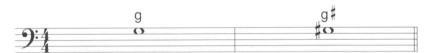

等音音符

帶有不同的升降號的音符可能是同一個音符。比如：G♯=A♭這類音符稱之為等音音符。

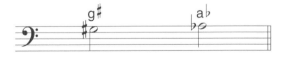

右側圖例就是前4格內的所有音符和它們的等音音符。

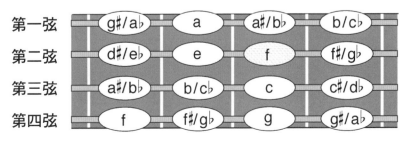

第一弦	g#/ab	a	a#/bb	b/cb
第二弦	d#/eb	e	f	f#/gb
第三弦	a#/bb	b/cb	c	c#/db
第四弦	f	f#/gb	g	g#/ab

變換把位演奏

半音音階

　　練習21是基於半音音階的一段練習。半音音階只含半音，當你在變換把位彈奏時，如果你彈開放弦音或者是悶音，那麼你的左手就會獲得足夠的時間將手指過渡到新把位上。而把位的切換也會更加順暢，你隨時都可以用這樣的「小技巧」。

　　在下一個練習中，你必須要讓你所有的手指從一個音移到下一個音（全新的把位），所以在變換把位彈奏時，你既可以選擇運用休止符，也可以選擇開放弦音做為過渡。

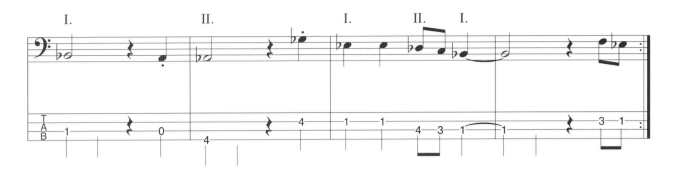

在練習23中，把手指保持在基本位置上，然後用伸展手指去按把位以外的音符。（註：對應的手指，未必就一定是小指）

伸展手指

練習23基本上是以七個音符構成的一個樂句，重複了4次。在這個樂句中有奇數音，這樣的結果使重音的切換很特別。你可以好好練習一下這段由七個音符組成的樂句片段。

23　　3.7　01:53

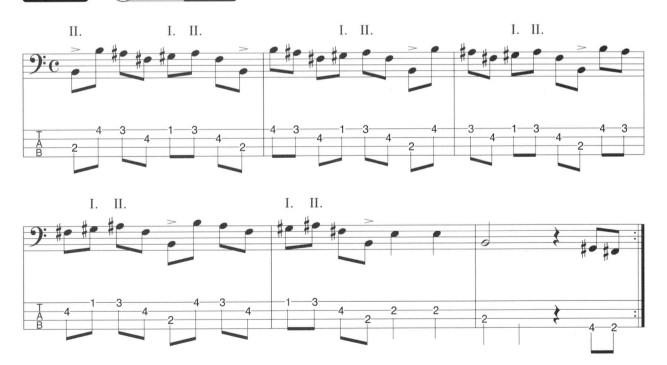

更多前2個把位的練習，你可以在第3部分「風格」一章中找到（練習106、110、113、114、117和119）。

III.第三把位

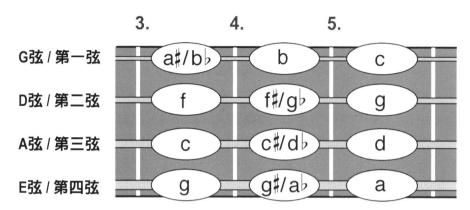

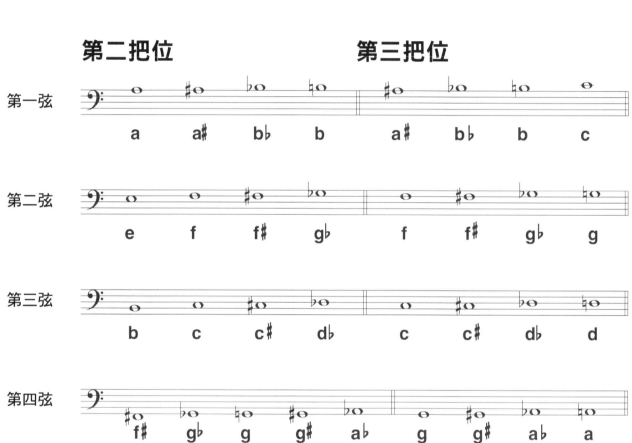

理論	練習目標和演奏技巧
大調音階—C大調音階 滑奏 小節重覆記號	在第三把位上演奏 變換把位演奏

小節重覆記號

　　符號(✗)是小節重複，這意謂著你要將前一個小節或是前幾個小節重複演奏，這樣前面的樂譜就無須重寫一遍了。

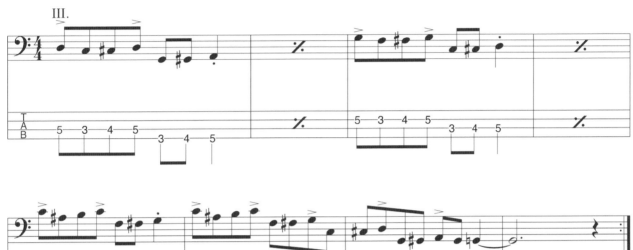

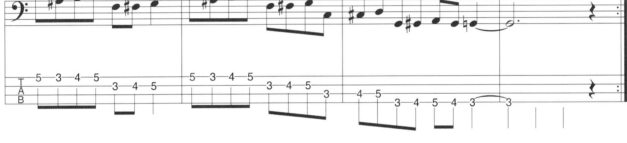

　　現在，我們再以（25a）來練習悶音，用（25b）練習四分音符斷奏，以及（25c）練習四分音符連奏。有時你也可以用開放弦音，來代替其它弦上必須按的音。（例如：D弦第5格=G弦開放弦音）。

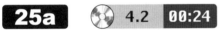

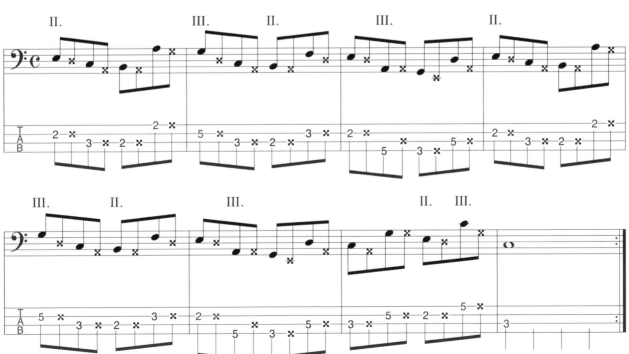

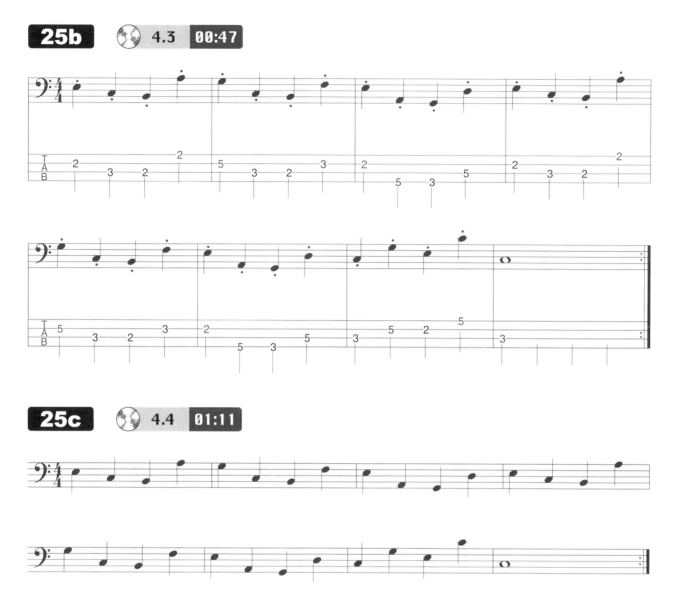

滑奏

　　滑奏可視為一種效果，一般可分為有起始音但無特定目標音，或是有目標音但無特定起始音，而這兩種情況我們都在右手撥弦時，左手立即進行滑奏動作。但是，有時也會看到同時具有起始音及目標音的滑奏記號（╱），(例如37頁，練習26) 這時右手除了要在起始音撥弦，也要在滑到目標音時，右手再撥弦一次。

　　而另一個類似的技巧—滑音（Slide），右手只需要在起始音撥弦，這也是兩者的不同之處。

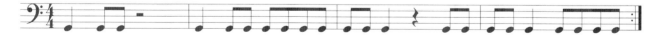

　　以後，你還會用到這種方法去學習彈奏更難的節奏練習。

26 4.5 01:34

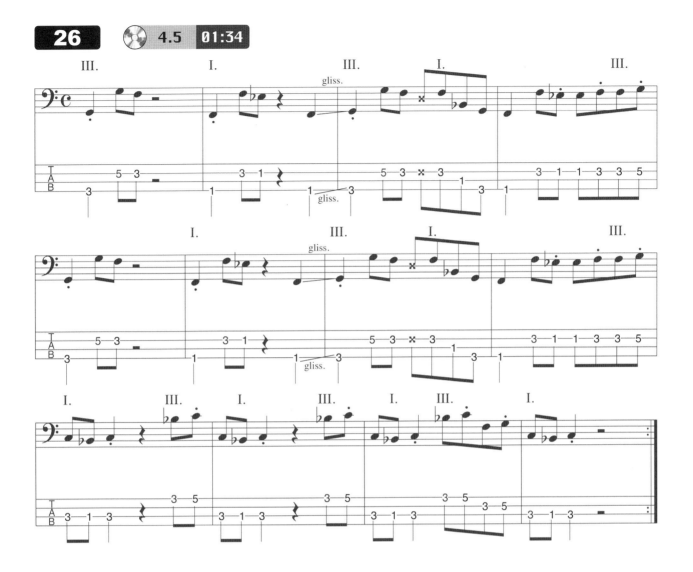

大調音階—C大調音階

　　任何一種類型的音樂都是由音階構成的，所以世界上有許多不同的音階存在。對我們的耳朵來說，最熟悉的莫過於大調音階。它包括8個音符，有5個我們已經在五個音符一組中學過了，還有三個音階我們還不知道。第八個音符實際上是第一個音符的重複，只不過高了一個8度。下面是C大調音階。

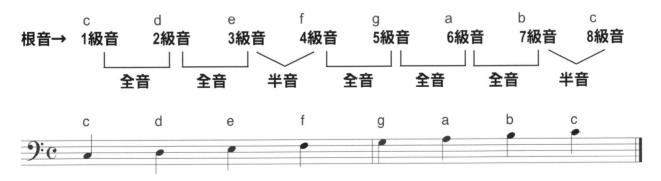

　　下面是幾組音階練習，你可以自己試著做一些變化。音階練習不僅僅是對左手手指的訓練很重要，當你學會了彈各種不同音階之後，你可就很容易編貝士曲了！注意把位的變換，因為把位變換是來自音階指法的。

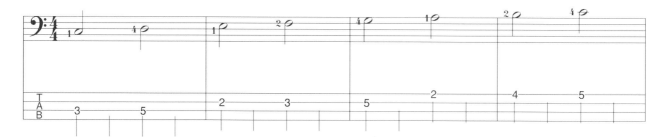

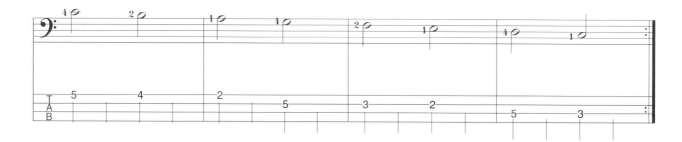

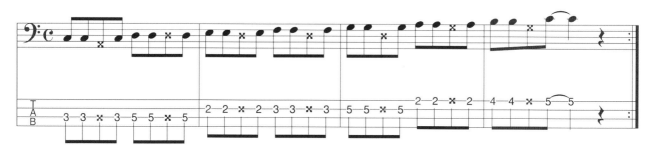

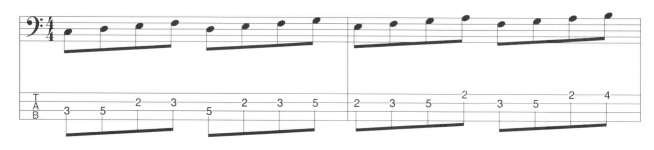

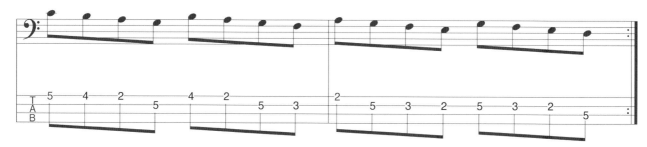

各個調的變音符號（♯或♭）通常都會在譜號和節拍符號中間，在譜曲的過程中都必須時刻遵守（除非有特殊註明），下面就是一個G major。

小心把位的變換哦！

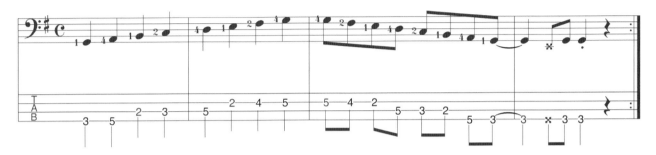

在練習29中，我在第3小節和第4小節中（見35頁）加了一個重複小節符號，它們指的是重複1、2小節，這意味著在3、4小節中，你還要重複1、2小節中的音型。

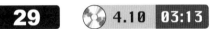

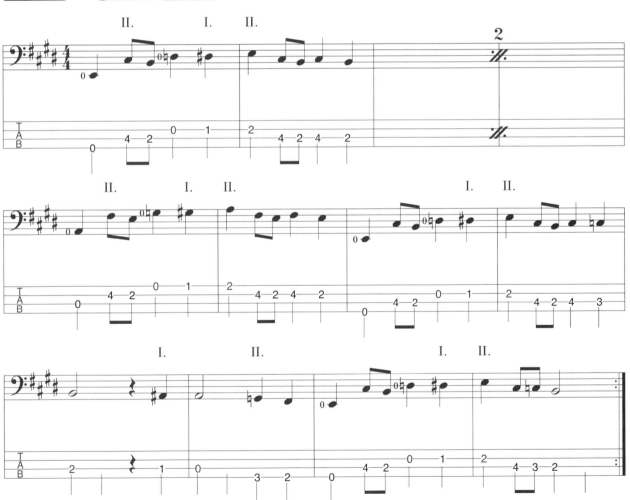

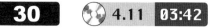

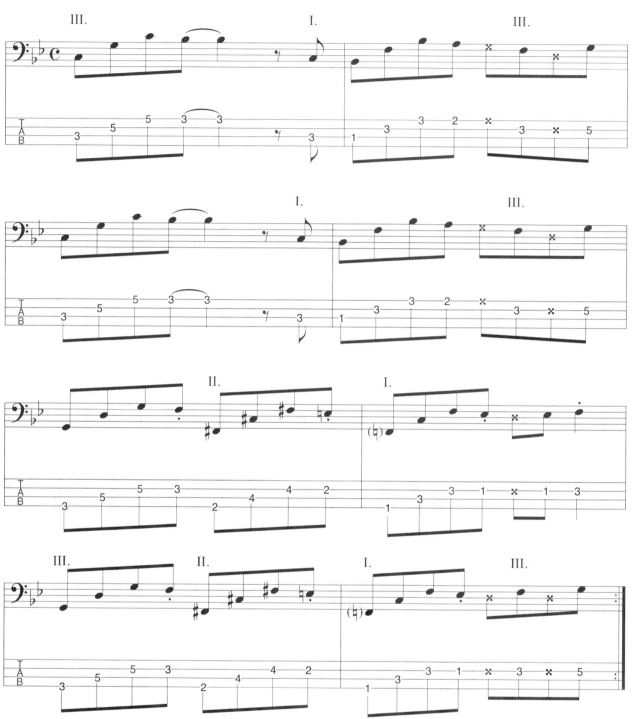

對於這組撥奏的補充練習，你可以在第三部分「風格」中找到更多的練習（練習105、111、123、148）。

IV.第四把位

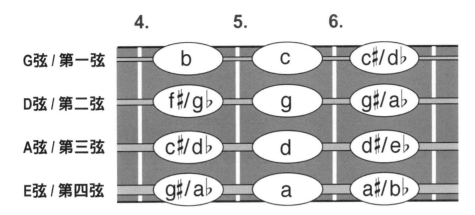

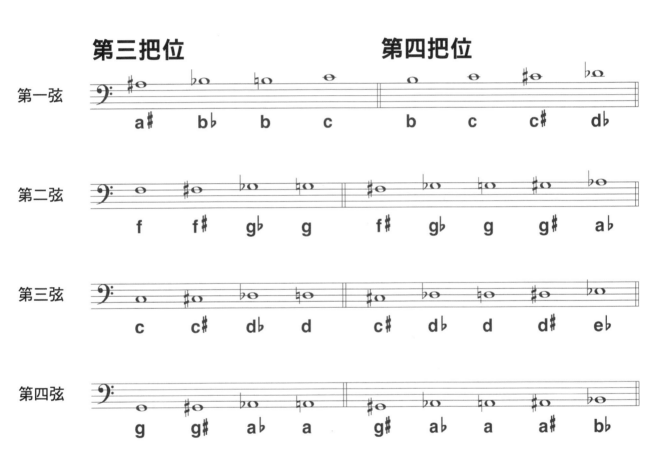

理論

2/4拍
音程（同度—九度）
變換音域演奏
彈奏音程

練習目標和演奏技巧

在第四把位上演奏
變換把位演奏

31 　5.1　00:00

2/4拍

　　2/4拍的節奏在搖滾樂中比較少見，我們在很商業化或者很明快的舞曲中可以運用到。

　　2/4拍包含2個4分音符：

<div align="center">

2/4拍 ＝ 2/4 ＝ 每小節 2 個 4 分音符

</div>

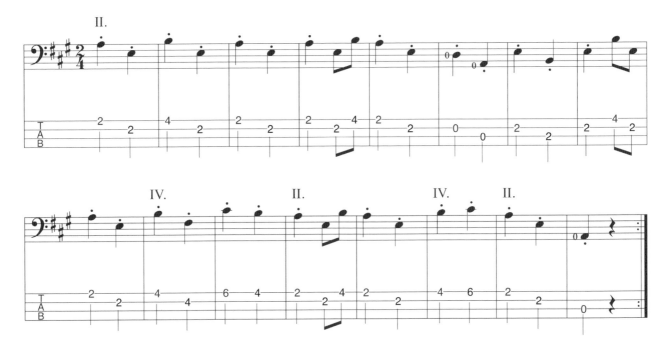

還有一種很特殊的「二」拍子─2/2拍，它意味：每個小節你要用兩個二分音符的感覺代替四個四分音符的感覺。在樂譜的開端我們都會找到一個拍子的標記。(如下所示)

2/2 拍的標記符號

音程（Intervals）

在前面你已經瞭解到大調音階的不同音級（請看37頁），為了深入瞭解音階與和弦的構成關係，你必須要學習音程。兩個音符之間彼此音高的關係稱之為音程。

比較難懂的貝士樂譜也是根據不同的音程關係而劃分成不同的樂段，如果你可以熟練的演奏音程，對你的技巧練習會助益良多。有一點我們一定要牢記：某些音程的指法，它總是保持相同指型不變（如果你不用開放弦的話）。

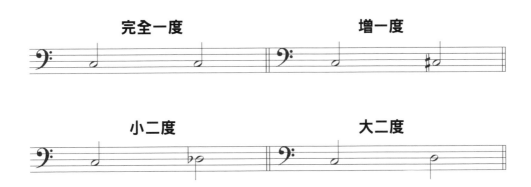

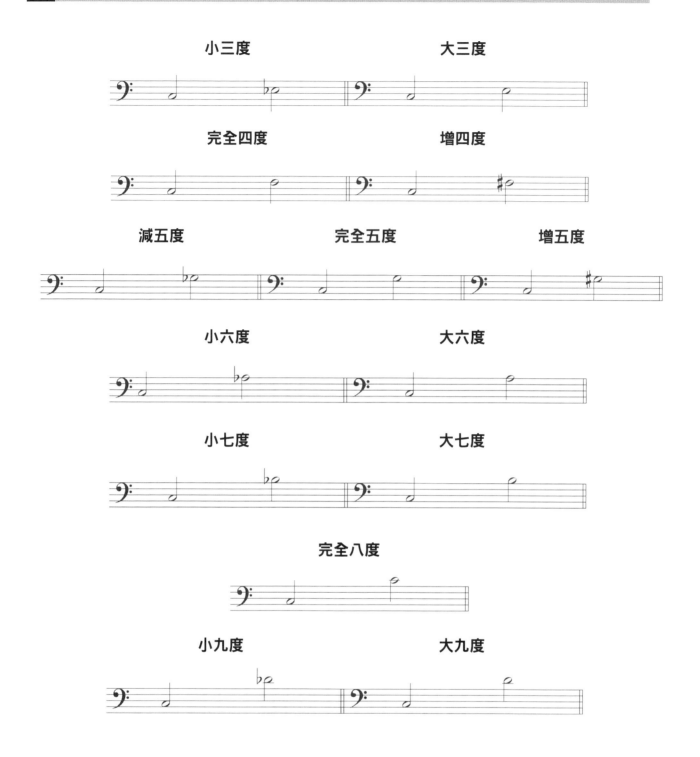

小三度　　　　　　　　　大三度

完全四度　　　　　　　　增四度

減五度　　　　完全五度　　　　增五度

小六度　　　　　　　　　大六度

小七度　　　　　　　　　大七度

完全八度

小九度　　　　　　　　　大九度

三度音程

33　　5.3　　00:49

四度音程

五度音程

小三度音程

六度音程

七度音程

八度音程

練習111，也是第四把位的補充練習。

V.第五把位

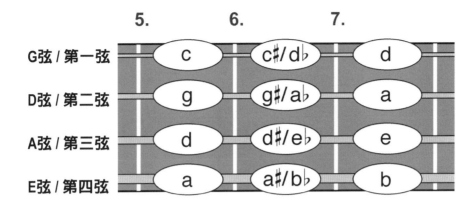

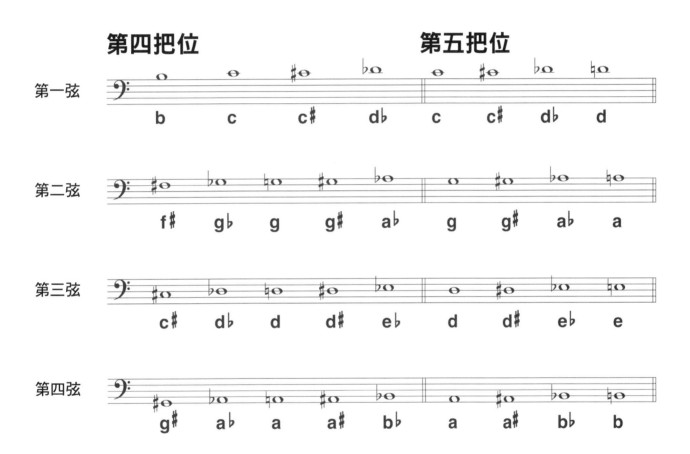

理論

十六分音符
十六分音符悶音
大三和弦、增和弦、掛留和弦
四個音符的大和弦

練習目標和演奏技巧

在第五把位上演奏
變換把位演奏
琶音

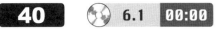

十六分音符

一個四分音符可以分成四個十六分音符,而八分音符可以分成兩個十六分音符。

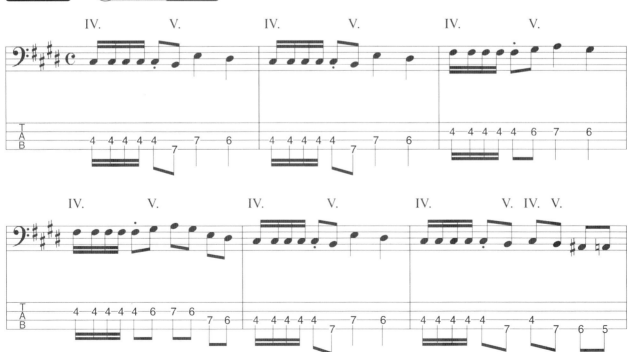

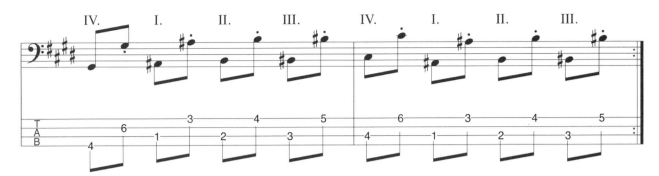

和弦

同時彈奏或依次彈奏三個或三個以上不同音高的音符，稱之為和弦。最簡單的和弦是三和弦，一般來說三和弦是由兩個三度音程彼此疊加而成的。但掛留和弦例外。

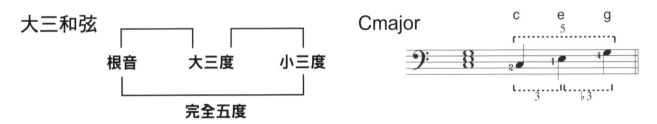

在下面的練習中，你將會彈奏一組分解和弦(琶音)，它們經常會出現在貝士樂譜中，而你也要用其它的調來練習這些琶音。後面我會向你介紹如何在一拍內演奏多個音符。

42　6.3　00:48

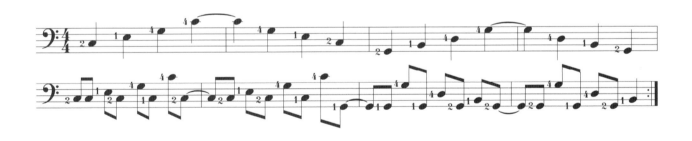

43　6.4　01:12

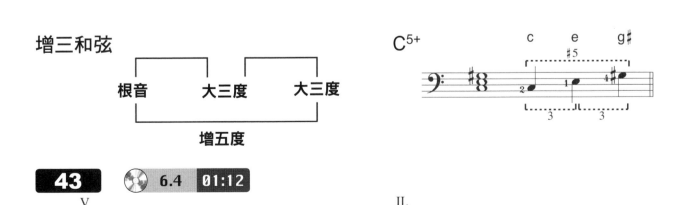

掛留和弦

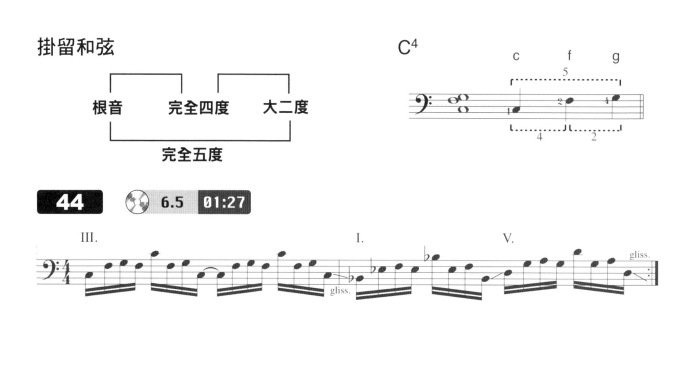

C^4

根音　　完全四度　　大二度

完全五度

44　💿 6.5　01:27

四個音符的和弦

屬七和弦

C^7

根音　　大三度　　小三度　　小三度

小七度

45　💿 6.6　01:42

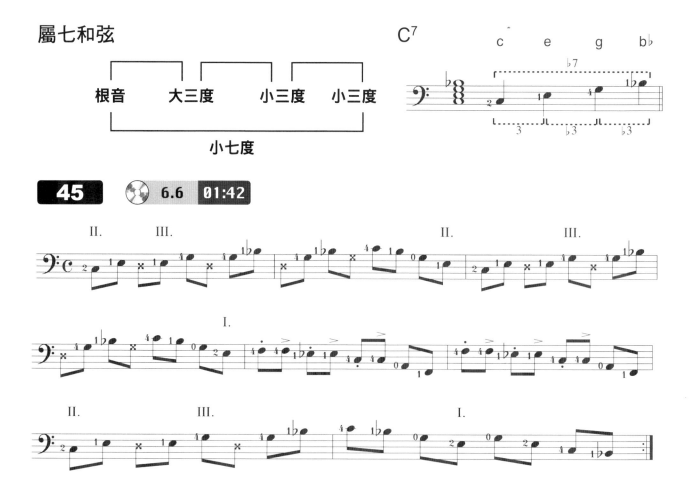

大七和弦

Cmaj⁷/C⁷/Cʲ⁷/C△

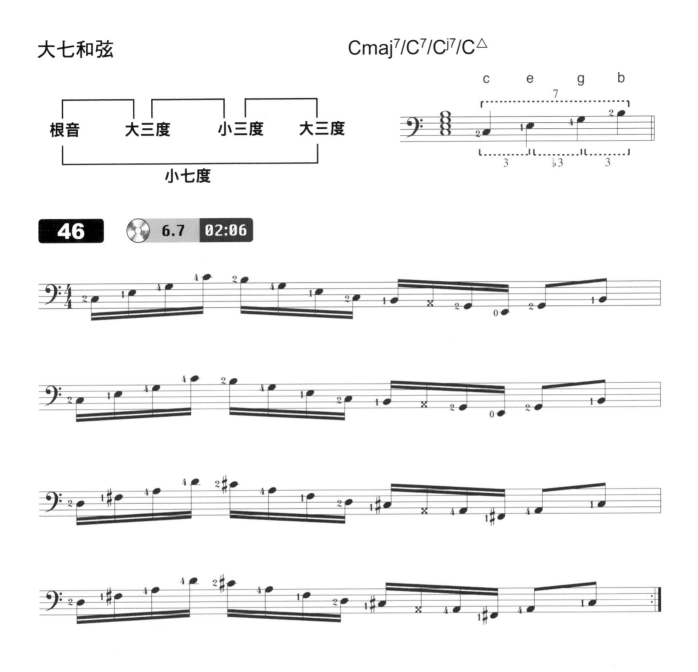

你可以在增三和弦與掛留和弦上加一個小七度或大七度，做為和弦的延伸，其結果分別是C⁷/⁵⁺/Cmaj⁷/⁵⁺、C⁷/⁴/Cmaj⁷/⁴。

你可以彈一彈練習131，作為第五把位的補充練習。

VI.第六把位

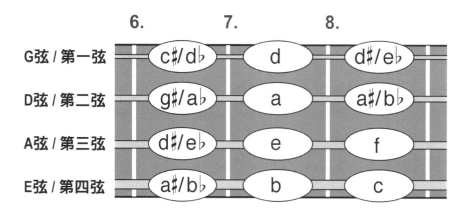

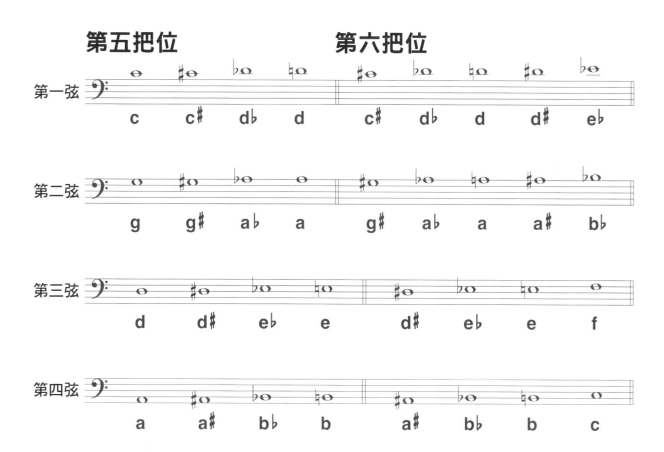

理論

變換節拍
附點
自然小調、和聲小調、旋律小調
自由節奏
小和弦（小三和弦、減三和弦）
四音符小和弦

練習目標和演奏技巧

在第六把位上演奏
變換把位演奏
琶音

變換節拍的把位練習

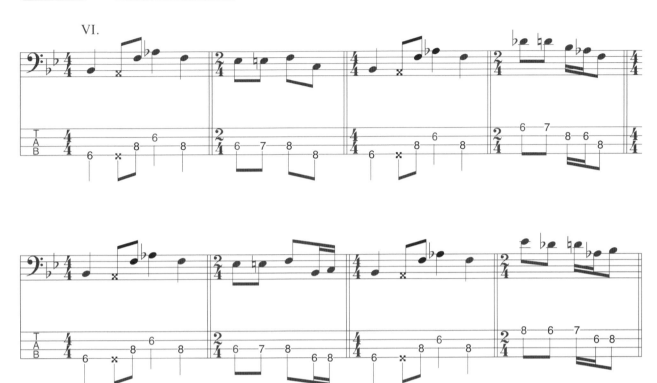

附點音符

帶附點的音符和休止符的時值，等於音符和休止符本身的時值加上其自身的一半時值。換句話說：如果有一個二分符點音符，那麼它就等於一個二分音符再加一個四分音符（休止符同理）。

在練習48中，你會看到第4小節和第5小節上面有個記號，分別標著1、2，這表示第1次彈奏時要彈到第4小節結束，而反覆時要跳過第4小節，直接彈奏第5小節。

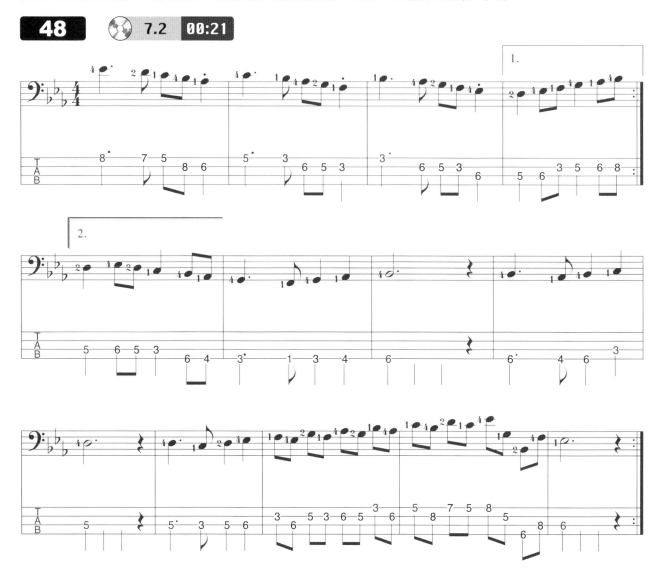

小調音階

下面是三種不同類型的小調：

自然小調

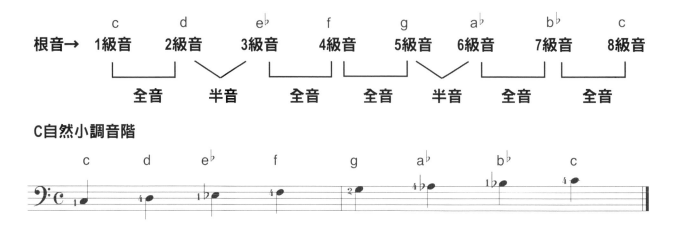

C自然小調音階

和聲小調

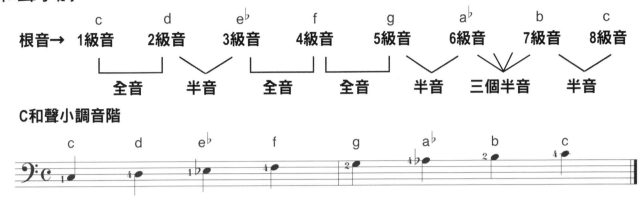

C和聲小調音階

旋律小調

　　在旋律小調下行時，6級和7級之間的變音記號還原了，所以在音階下行時，你便要改彈自然小調音階，旋律小調的練習對於搖滾樂、流行樂以及爵士樂幫助不大，但由於它會促進你的手指上行和下行運動，所以對於技巧練習是很重要的。

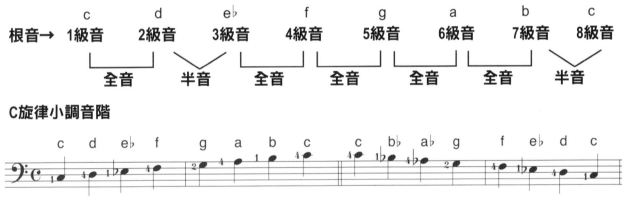

C旋律小調音階

　　也要用其它的音符做根音練習和演奏三個不同的小調音階。

自由節奏

　　練習49是自由節奏（Rubato)，就是說演奏者可以自由安排節奏節拍（彈性速度）。由你自己來決定速度吧！

49　　🔵 7.3　　01:05

小和弦

小三和弦

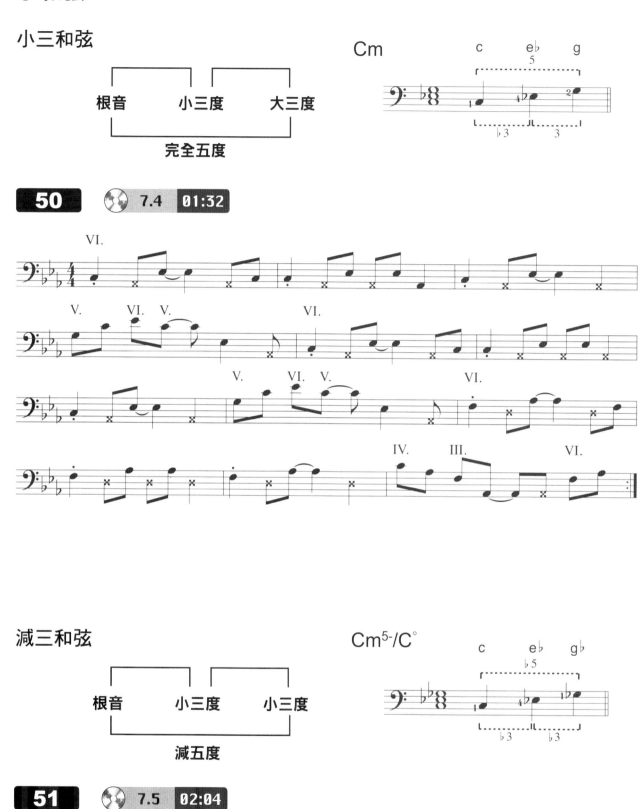

減三和弦

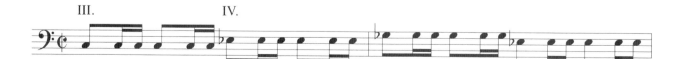

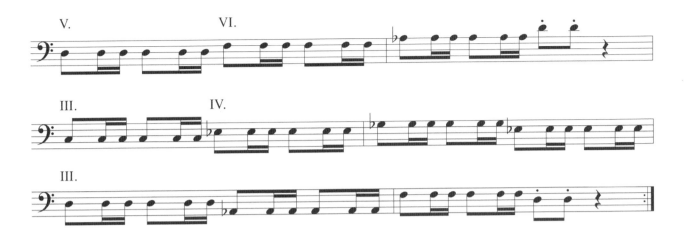

四音符小和弦

當然，你也可以將小三和弦加七度音，成為延伸第四音（比如，Cm7；Cmmaj7；Cm$^{7/5}$；Cm$^{maj7/5}$）

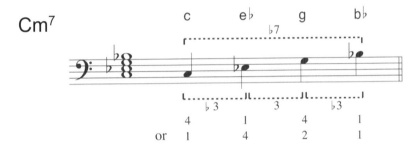

52 🔘 7.5 02:29

練習137，可作為補充練習。

VII.第七把位

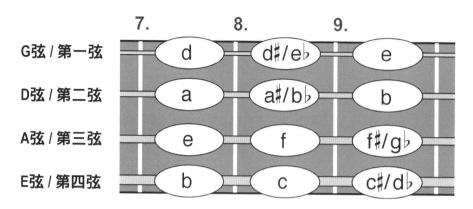

理論	練習目標和演奏技巧
三連音	在第七把位上演奏 變換把位演奏 以滑奏進行大幅度跨音域演奏

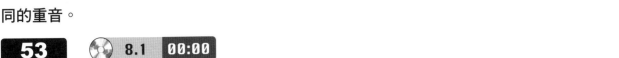

用兩種方法彈奏下面的把位練習。 1.食指和中指交替撥弦。2.用彈片交替撥弦，注意不同的重音。

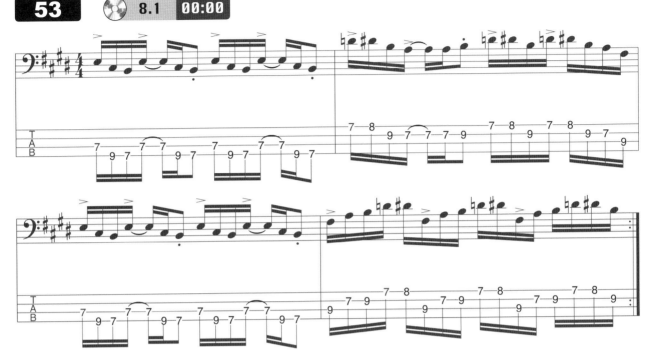

你可以用滑奏進行大幅度跳躍音域。

三連音

　　到目前為止，我們只是把四分音符切成兩個八分音符和四個十六分音符。這種方式稱為二進位節奏。在藍調和爵士音樂裡面，四分音符常常被劃分成三個部分（奇數劃分），也就是三連音（三進制節奏）。

八分音符三連音

（時值）一個四分音符＝兩個八分音符（二進位，有規律的節奏）

（時值）一個四分音符＝三個八分音符（三進制，搖擺節奏）

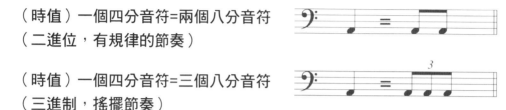

搖擺節奏記譜法（Swing）

　　原意指搖擺，在音樂術語裡是指直接輕快的節奏，似搖擺樂之初的節奏，故此處譯為搖擺節奏，譯者註。）當出現三連音樂句時，你可以像下面這樣彈奏八分音符。

2個8分音符 ＝ 帶有連音符號和八分音符的三連音

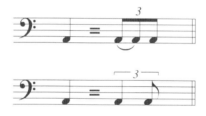

　　當然，其它音符時值也可以劃分成3個部分。例如：

四分音符三連音

十六分音符三連音

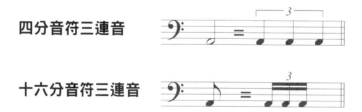

　　先練習下面這個簡單的八分音符三連音吧！

55a　　🔘 8.3　00:53

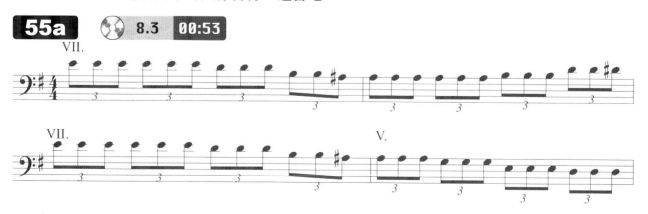

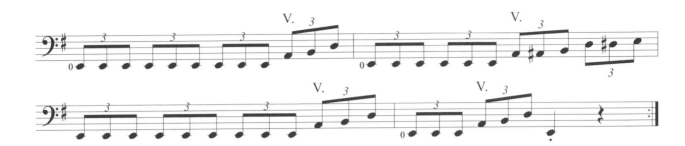

將每個三連音中的第二個音符彈成「悶音」：

55b 8.4 01:20

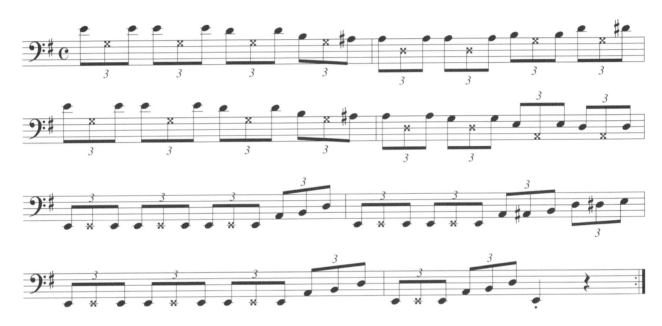

彈奏這種搖擺樂句（三進制節奏），我們要讓三連音中的第一個音符和第二個音符發音時值相同。

55c 8.5 01:47

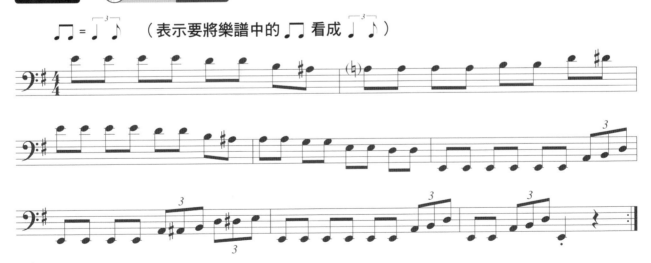

練習55c，你也可以先彈成等分的八分音符（二進位節奏），再彈成譜例標示的八分音符三連音（可參考CD示範），來比較這兩種拍子的差異性。

56 🎵 8.6 `02:14`

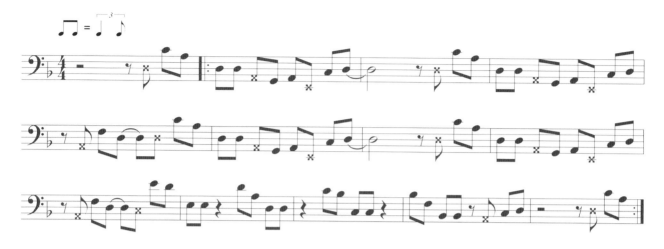

練習57是一段搖擺節奏練習，下面帶括弧的音符是表示輕柔地彈奏的意思，這意味著這些音符要輕輕的彈。

57 🎵 8.7 `02:47`

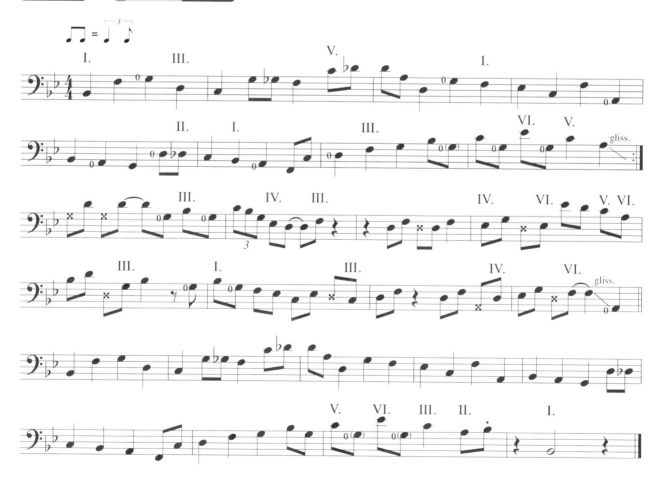

彈奏練習57時，應該將節拍器調在每秒兩拍或每秒四拍，不要演奏的像彈四分音符那樣。更多的搖擺節奏練習（也稱之為shuffle），你可以在第3部分「風格」中找到（如104、105、106、123、130、133、143、154）。

VIII.第八把位

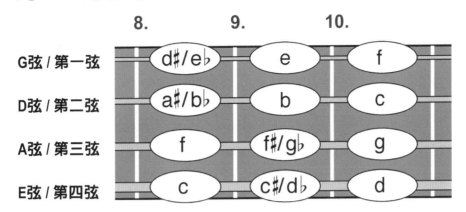

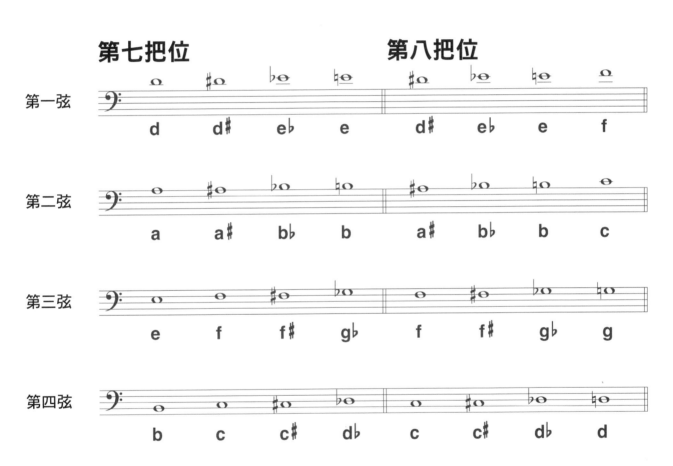

理論	練習目標和演奏技巧
3/4拍 五聲音階（大/小） 搥弦/勾弦	在第八把位上演奏 變換把位演奏 搥弦技巧/勾弦技巧

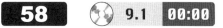

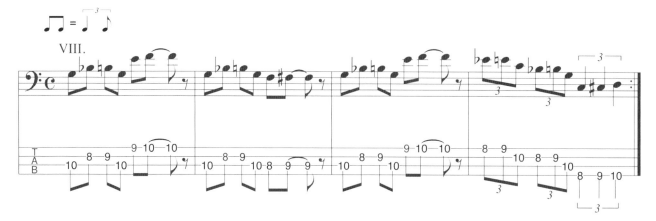

3/4拍

到現在為止，我們接觸到的練習都是2/4拍和4/4拍的，當然，我們也有奇數節拍的，比如3/4拍，一個小節中平均分成三個四分音符。

五聲音階

你一定聽過五聲音階這個名稱了，而五聲音階在搖滾、流行樂、爵士樂中經常被廣為使用。許多貝士獨奏和貝士進行都是根據五聲音階建立起來的，現在你要是可以很容易的彈奏大調音階和小調音階，那麼五聲音階應該難不倒你。

下面我們將花費大量的時間和力氣，來學習搖滾樂和爵士樂裡最重要的兩個五聲音階，大調和小調五聲音階。非常有趣的一點是，這兩個五聲音階裡的音程中完全沒有半音。因此，他們可以用在許多不同的情況下，比如獨奏。這兩種音階對習琴未久的樂手來說，是很有吸引力的。

大調五聲音階

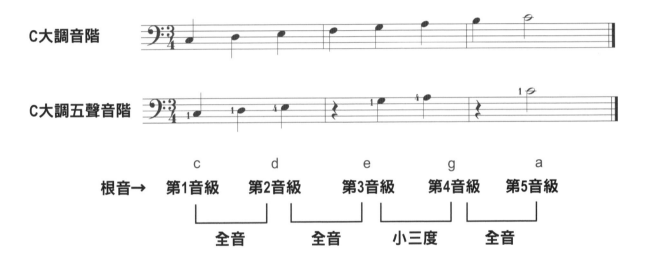

小調五聲音階

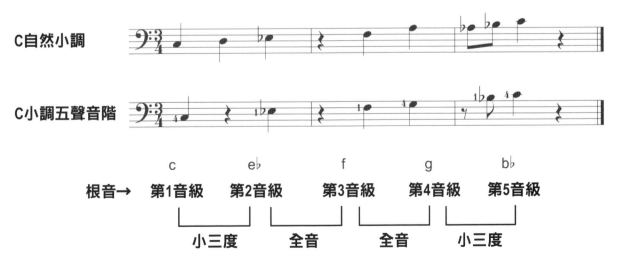

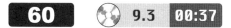

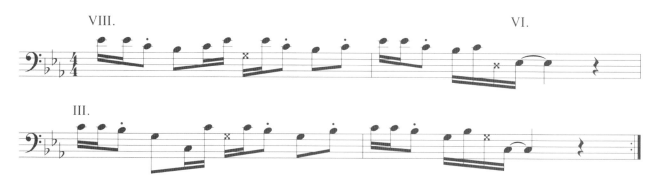

搥弦和勾弦

在我們開始學習在使用擊弦技術（Slap；右手技巧，見71頁）之前，先介紹兩個左手技巧—搥弦和勾弦。

你當然可以將搥弦和勾弦與右手的技巧結合，這也確實很有必要，因為它是一種高級的連奏演奏形式。以下是這兩個左手技巧的介紹：

搥弦

舉例來說，如果用左手第1根手指按住D弦第8格（b♭）然後用右手手指或彈片撥弦，再用左手第4指指腹（低音提琴指法，無名指和小拇指在一起）搥在D弦第10格（c），而右手不用撥弦，這樣就完成搥弦動作—b♭和c的連奏。其實，你也可以用左手第二指（中指）來搥弦！

試試下面的手指組合：12 / 14 / 24

搥弦前　　　　　　　　　搥弦後

H=Hammer-On

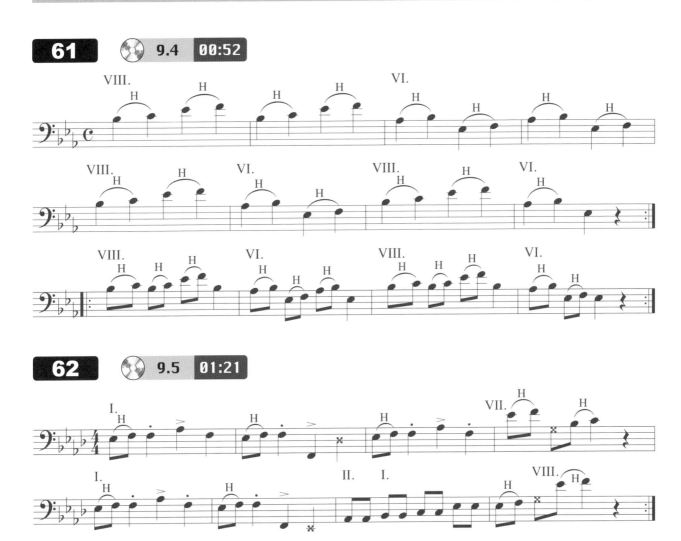

勾弦

勾弦與搥弦是不同的動作。比如：用左手第4根手指按D弦第10格，第1指按住第8格，之後用右手撥弦，然後再以第2和第4指將琴弦勾起，並迅速離開琴弦。另外，你也可以也試試下面這些手指組合：41／42／21。

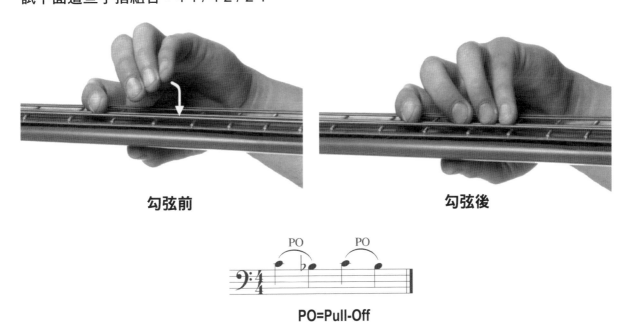

勾弦前 勾弦後

PO=Pull-Off

63 9.6 01:40

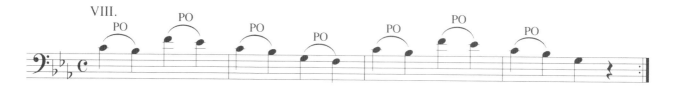

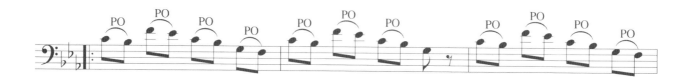

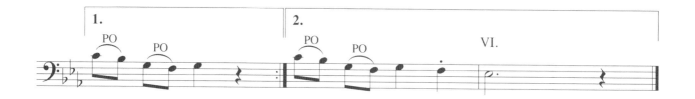

64 9.7 02:12

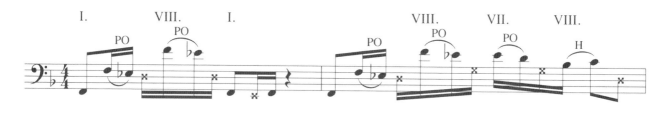

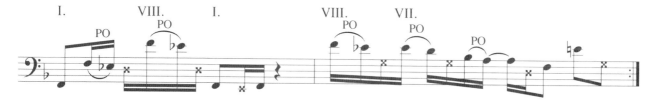

練習120、135、137、147，是一些搥弦和勾弦技巧，非常適合我們。

IX.第九把位

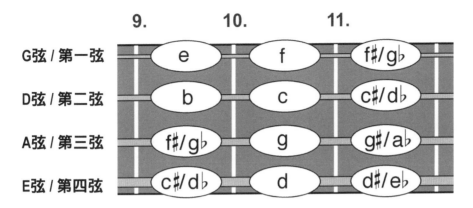

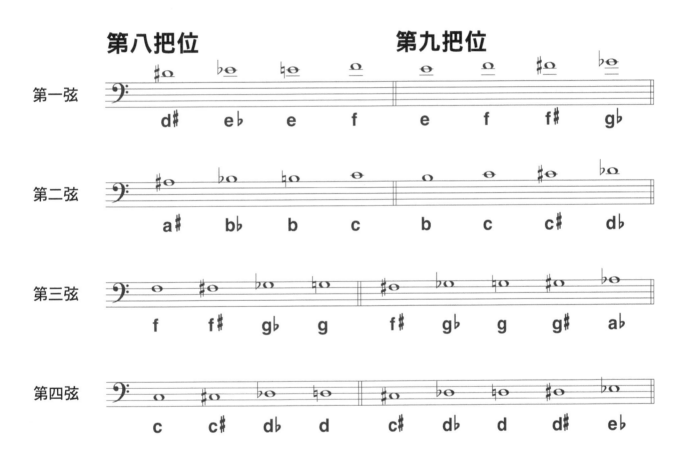

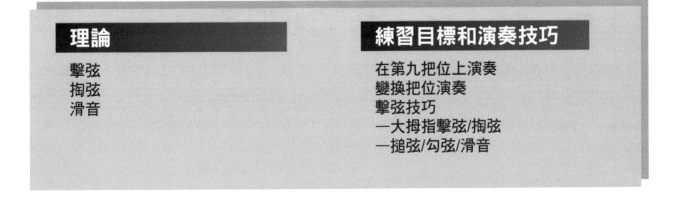

理論	練習目標和演奏技巧
擊弦 掏弦 滑音	在第九把位上演奏 變換把位演奏 擊弦技巧 —大拇指擊弦/掏弦 —搥弦/勾弦/滑音

　　練習65是一段由十六分音符、八分音符再連接十六分音符的節奏練習。在此之前，我們先試試這個2小節練習。

65 10.1 00:00

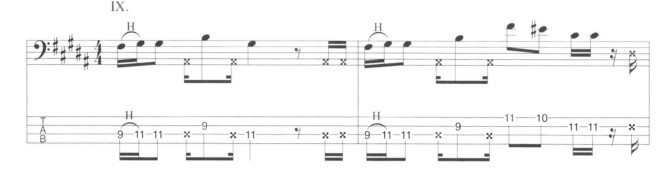

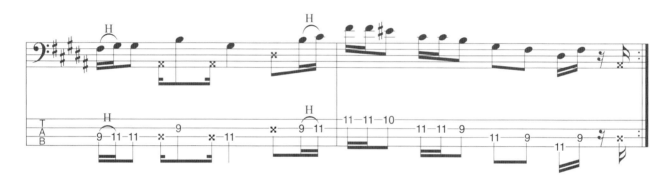

66 10.2 00:15

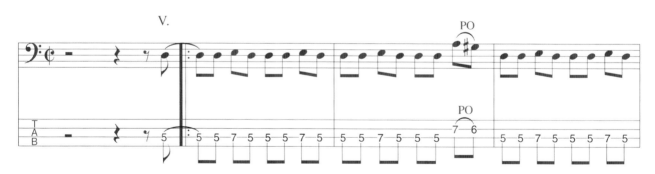

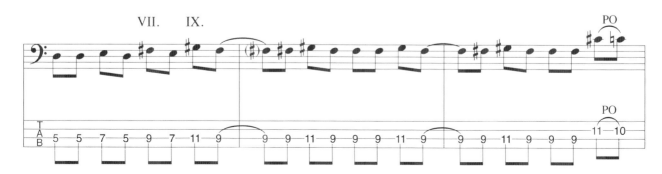

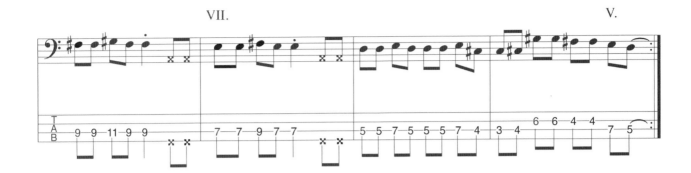

貝士擊弦

　　現在，這是一個很重要的時刻，伸出你的大拇指，因為我們將學習一個新的右手技巧—擊弦（the slap）。我們都對拇指技巧很熟悉吧，像是Mark King和Standly Clarke都是經典的Slap大師。但是，他們也都是從你即將學習的部分逐步開始的。

　　學習擊弦技巧，剛開始一定要慢慢來，這一點非常重要。因為慢慢來才能確保我們未來可以把複雜的左右手技巧配合在一起。

　　我要提醒大家，擊弦是貝士特有的技巧之一，好的貝士手是**絕對不可以不學的**。因此，你要在擊弦練習結束後，再用彈片或手指（pizzicato）彈奏一下這些譜例。在我們開始之前，下面是一些對擊弦很重要的記號：

特殊擊弦記號：

左手技巧
H=Hammer-On 搥弦（見66頁）
PO=Pull-off 勾弦（見77頁）
SL=Slide滑音（從一個音滑到另一個音）

右手技巧
T=Thumb大拇指（大拇指擊弦）
P=Popped/Popping掏弦

大拇指擊弦
　　你的大拇指應該放在如下頁圖中所示的位置，將手指貼近最後2格附近。輕輕的擊弦（E弦效果最好），拍擊動作完成後，應該馬上歸回原位，也要離開琴弦。大拇指距離琴弦的距離越近，擊出的音色就越清晰越好！拍出的音，時值長短取決於左手消音的控制，或是用悶音、搥弦和勾弦等技巧來控制其時值。

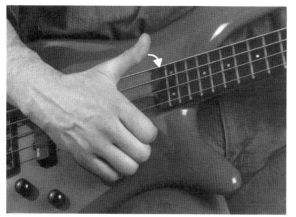
右手，從前方看大拇指的Slap奏法

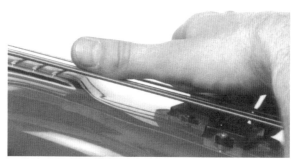
右手，從上方俯視大拇指的Slap奏法

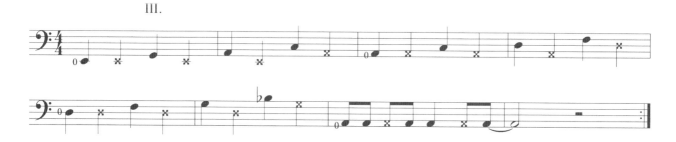

在練習68，有些音符使用悶音手法，而我們一樣都使用大拇指來撥弦。

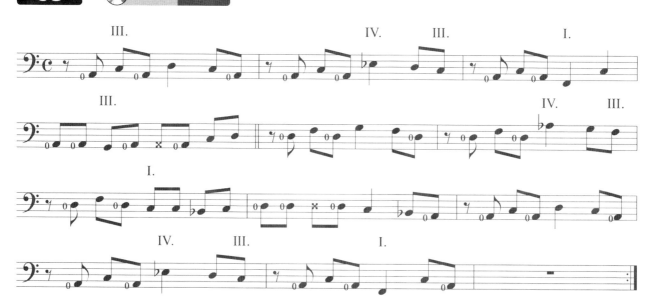

掏弦

　　這種技巧，是以右手的食指或中指進行掏出動作，因此稱之掏弦。

　　掏出的琴弦擊打在琴格上，這時的聲音就是典型的「掏弦」音。當我們將大拇指擊弦和掏弦兩種技巧結合起來，就很有意思了！另外，掏弦可以加重彈出的音。

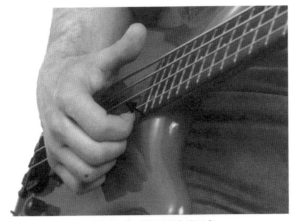

從前方看掏弦奏法

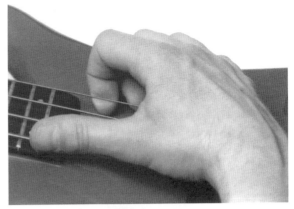

從上方看掏弦奏法

69　　10.5　01:27

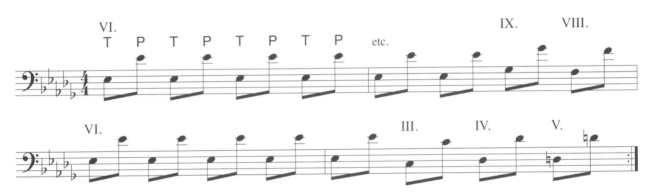

悶音也可以用Popped Attack（掏弦奏法）。

70　　10.6　01:39

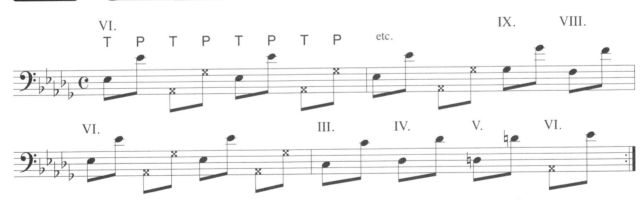

　　現在，我們將擊弦、掏弦、悶音與搥弦和勾弦一起來綜合運用。記住開始練習時一定要慢慢來，才能順利將左手和右手不同的動作配合起來。

71　　💿 10.7　01:52

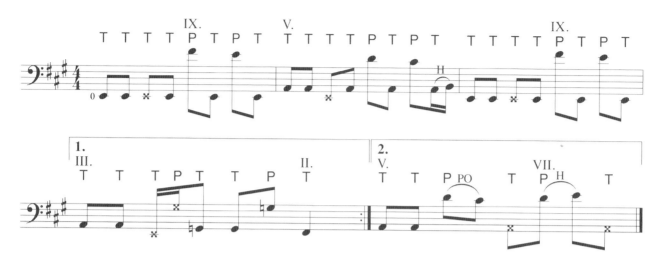

滑音

　　滑音（slides）與滑奏（glissando）是不同的兩種技巧，在之前已經介紹過滑奏（請參考36頁），現在我們來教大家如何滑音。

　　首先，左手手指按住起始音，接著右手撥弦彈出起始音，然後用左手按弦的手指在指板上向上或向下滑行到目標音，而右手無需再撥弦。滑音除了可以結合擊弦技巧，也可以配合其它技巧來演奏。

72　　💿 10.8　02:13

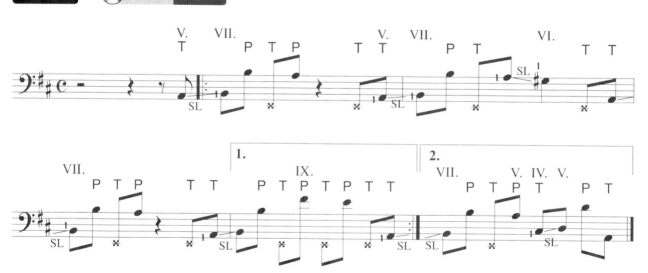

　　你也可以參考練習140和141，作為擊弦技巧的補充練習。

X.第十把位

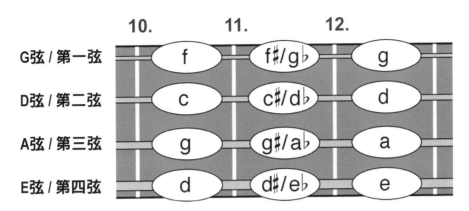

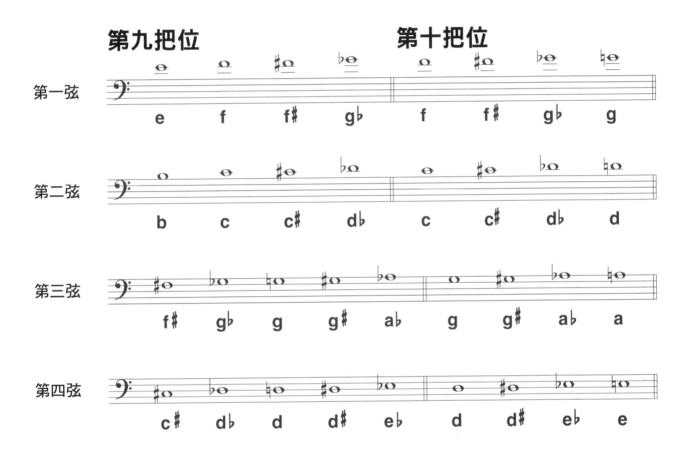

理論

藍調音階
和弦演奏
雙音

練習目標和演奏技巧

在第十把位上演奏
變換把位演奏
演奏簡易和弦

73　🔘 11.1　00:00

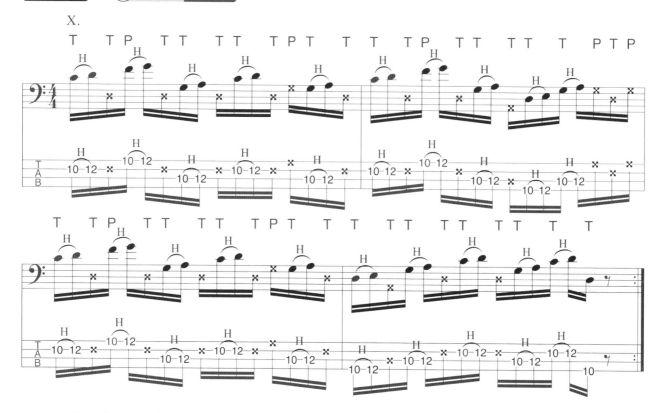

如果把練習73套用在其它把位上練習的話，那麼它也是一個極好的熱身練習，你自己也可以編寫一些練習。

74　🔘 11.2　00:16

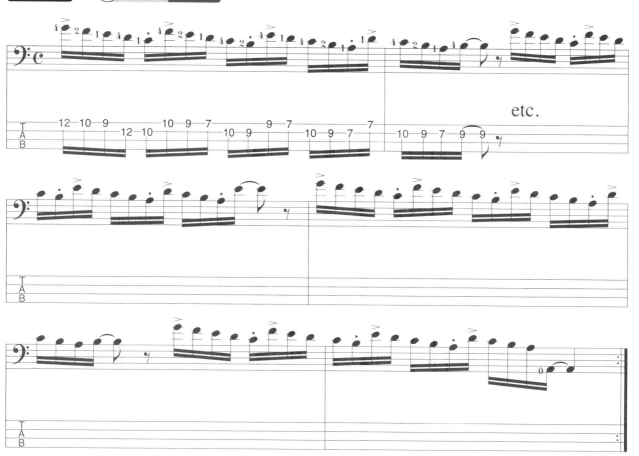

不論是為了手指訓練、變換把位訓練、或是旋律獨奏訓練，你都應該經常練習音階。在第十把位，試著用2個八度來彈奏G大調音階。

G大調音階

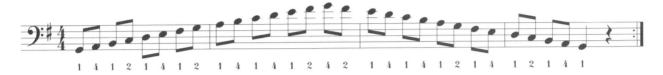

也試試用兩個八度來演奏其它音階！

和弦演奏─多音符演奏

雙音

直到現在為止，你彈的都是單聲部（單一的音符），但是在貝士上你也可以彈奏雙聲部。首先，你必須左手按兩個音符，再以右手同時彈響它們，這種技巧便是「雙音」(Double Stops)。當然，你也可以同時彈3個或4個音符，進行多音符的和弦演奏。

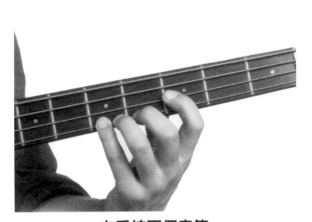

左手按兩個音符

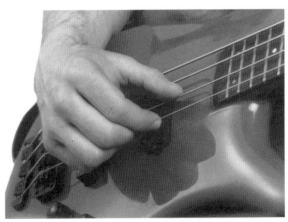

右手用大姆指、食指同時彈兩個音符

雙音─五度音程

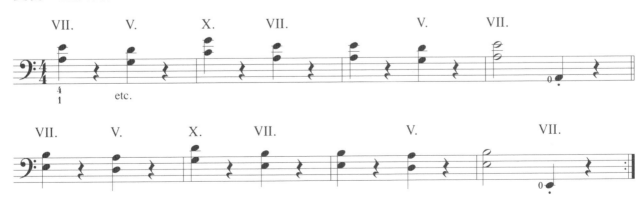

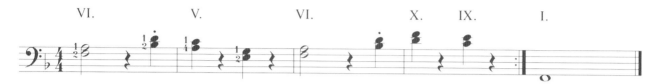

雙音—三度音程

在練習76，你已經練習了五度音程和三度音程。其實當我們彈奏雙音時，有時只需要移動把位，而指型可以完全保持不變。

藍調曲式

　　也許你已經察覺到，練習77就是在彈奏藍調了！藍調通常是12小節，它的和聲基礎是3個主要和弦，3個來自同一音階的和弦。這3個主要和弦是建立在這個音階的1級、4級、5級，這些主要和弦，也可以在小調音階的1級、4級、5級音上構成。

C大調音階和C大調主要和弦

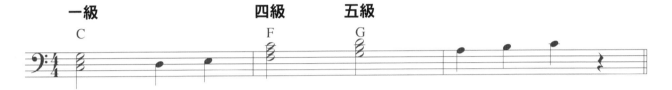

主要和弦名稱

1 級 ＝ 主和弦（C major）　　4 級 ＝ 下屬和弦（F major）　　5 級＝屬和弦（G major）

　　在藍調中，有3個音符的和弦都可以發展成4個音的和弦，也就是在每個和弦上加一個小七度音程。關於藍調的內容，你可以參考109頁「風格」一章節中的藍調風格。

藍調音階

　　藍調中最重要的音階並不是大調音階，而是所謂「藍調音階」。它包含了小三度與大三度音程，所以我們經常把它們混合一起使用。

藍調音階

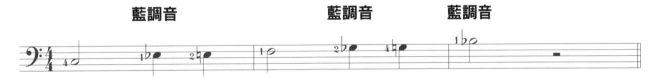

（註：藍調音是指藍調音階中的特徵音。）

C大調藍調音階藍調音

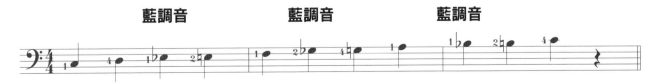

　　從傳統音樂體系來看，我們很難解釋藍調音樂，因為它很難融入我們傳統古典的12半音體系，這與這種音樂風格是源自非洲的旋律有很大關係。

　　最好不要將藍調音符作為額外的音符來看待，而是將其看成有自身特色的獨立音符。當你演奏藍調時，除了根音、4音和5音還含有獨立的藍調音；其結果是這六個音符的藍調音階普遍地被使用。

獨立的藍調音：

　　　　　　　1、在藍調的大和弦上面加一個小三度音程。

　　　　　　　2、降半音的五度

　　　　　　　3、小七度音程

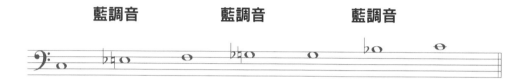

　　我們可以將一個八度的藍調音階（12個琴格）中，以五種把位完成。這個八度的調整隨你想要彈奏的調改變而改變。我在指板上已經為你標明了從1-12琴格的藍調音階（F藍調音階）。根音我用特殊記號標識（◉）。

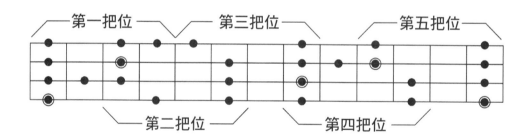

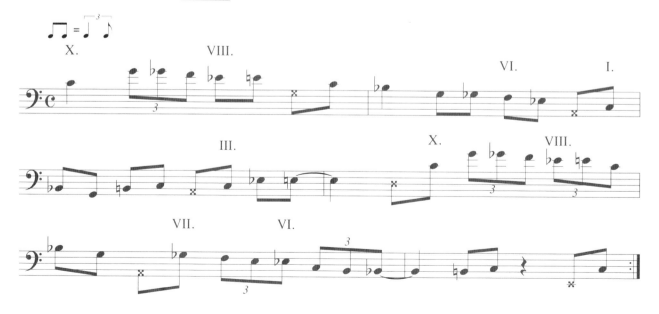

　　在110-113頁的藍調章節中，你會找到更多的藍調練習。

ⅩⅠ.第十一把位

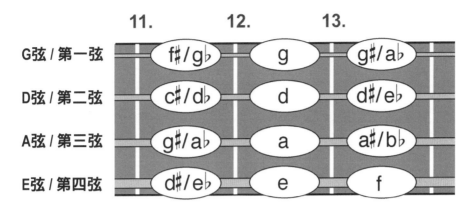

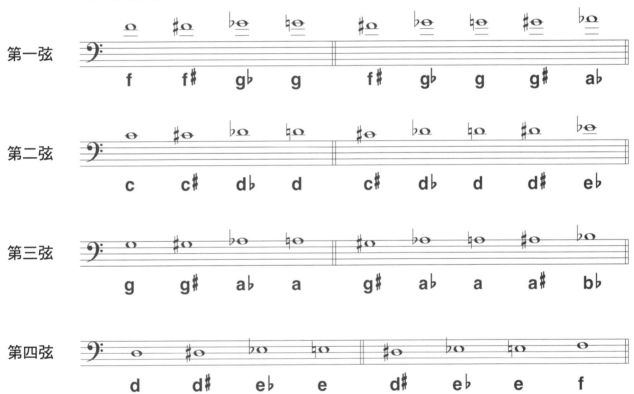

理論		**練習目標和演奏技巧**

<table>
<tr><td>6/8、5/8和7/8節拍
全音階（調式）</td><td>在第十一把位上演奏
變換把位演奏
大幅度跨音域演奏</td></tr>
</table>

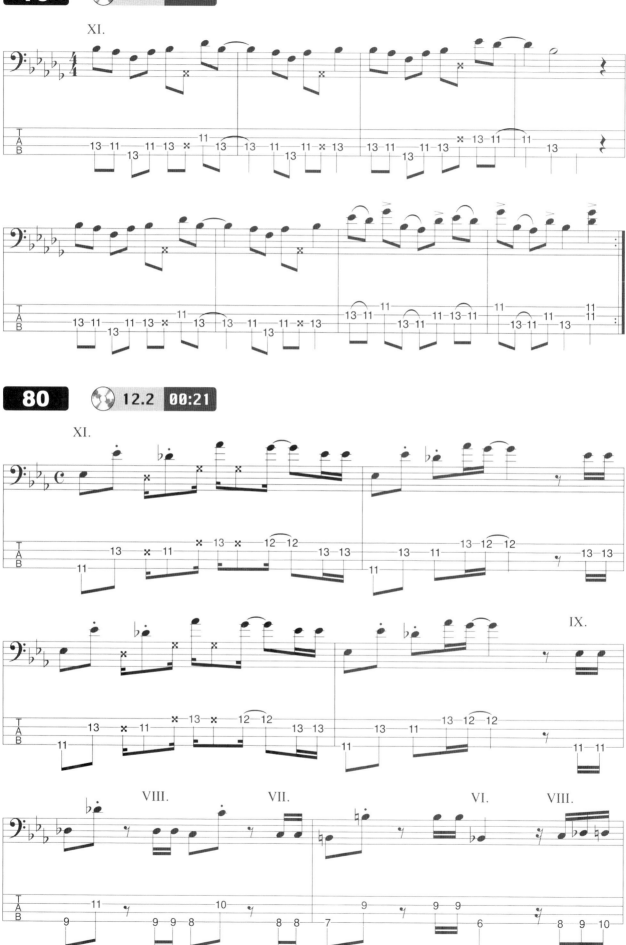

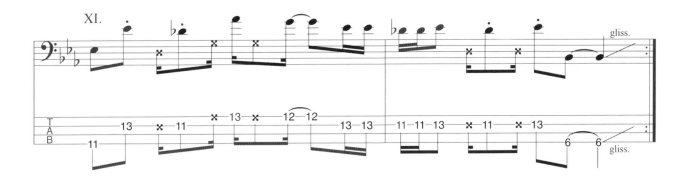

奇數節拍

你現在已經掌握了4/4拍，2/4拍，3/4拍，可是我們還有一種基本節拍時值是以八分音符來劃分的，而不是以四分音符來劃分的。這裡我們通常指的是奇數拍，比如：6/8拍。

6/8拍一般用於比較慢的搖滾，有些快的爵士搖滾也使用6/8拍，在練習81，一個6/8拍的練習中，你會發現一個新的記號。

Smear符號

這就意謂著你應當從一個位置滑到指定的音符，你聽一聽CD上的錄音，就會知道其實它很簡單。

81 12.3 00:45

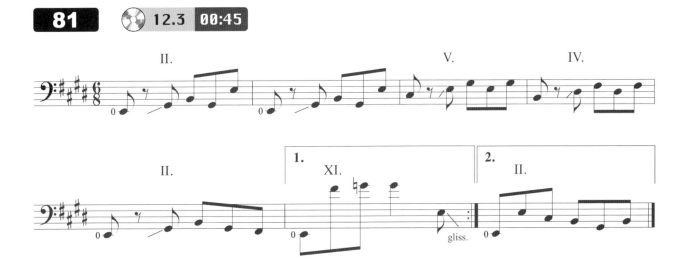

7/8拍

　　7/8拍，它不如6/8拍用的那樣廣泛而頻繁，你可以在一些爵士搖滾中聽得到它，有時也可以在爵士流行樂中找到這種節拍（例如：史汀「Sting」的歌曲）。由於7/8拍很難數，所以我們常把一個小節分成4/8和3/8的小節。千萬別被7/8拍嚇住，我相信你可以的！

　　考慮到關於節拍介紹的完整性，我之後會提到5/8、5/4、11/8和12/8節拍記號，即使它們是比較少見而特別的節拍。

全音階（調式）

　　別害拍！在這裡絕不是要你學習一大堆新音階。全音階通常被認為是調式，而且它也是歐洲音樂最主要的音階。你可以用它們來編寫貝士的低音走向，形成你自己即興獨奏的風格，當你會彈的音階越多，你的貝士演奏就會越豐富。

　　全音階（它們源自於中世紀）已向世人證明，它們是爵士即興演奏的基礎，而且在過去的幾年中，人們也發現它在搖滾樂中的作用大大提高。從今天的角度來看，它們都是大調音階。C大調音階是所有調式的主要基礎音階。C大調的每一個音又可以成為新音階的根音，這樣我們就產生6組新音階。它們之間彼此不同，因為它們各自的半音階位置不同。

C Ionian（C大調音階）

C Dorian

C Rhrygian

C Lydian

C Mixolydian

C Aeolian（C小調音階）

C Locrian

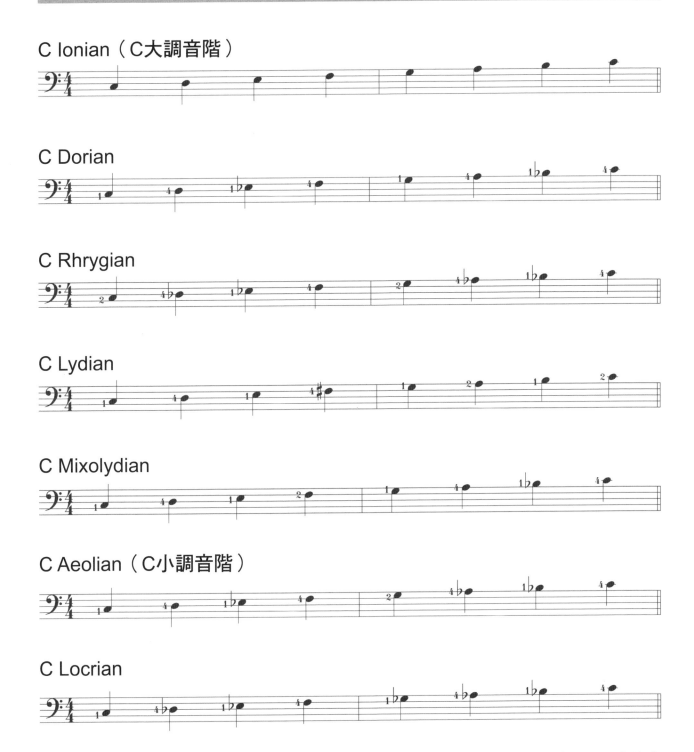

Ionian就是大調音階（見37頁），而Aeolian就是自然小調音階（見54頁），在C音的旁邊我標明了調式，你可以用其它的調來演奏它們。另外，在參考附錄裡的音階列表及和弦表，你會知道什麼和弦配什麼音階比較和諧。

ⅩⅡ.第十二把位

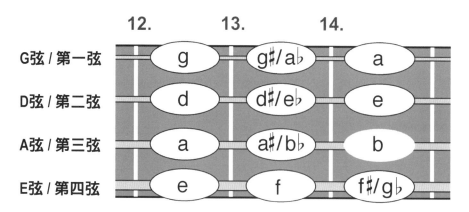

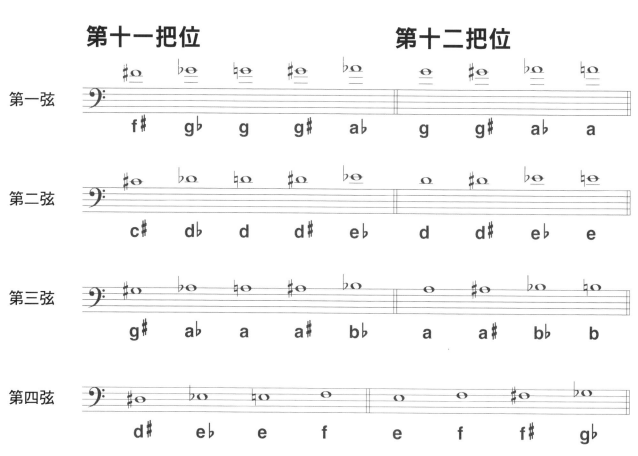

<table>
<tr><td>**理論**</td><td>**練習目標和演奏技巧**</td></tr>
<tr><td>自然泛音</td><td>在第十二把位上演奏
變換把位演奏
大幅度跨音域演奏
吉他指法</td></tr>
</table>

吉他指法

在第十二把位中，我們習慣採取一種新的指法，因為琴格與琴格之間的距離越來越近。而這種指法很像吉他指法。

將你的食指、中指和無名指分別放在每一個琴格中（一個手指對應一個琴格）。這時，一個把位分成三部分，並且你可以自由地在琴格中移動。你的小指要處於「時刻待命」的狀態，一旦需要它，可以立刻按一個音符。

這就意味著從第十二把位開始，手指的記號要有所改變了：

1 = 食指
2 = 中指
3 = 無名指
4 = 小指

左手，從第十二把位開始

83 13.1 00:00

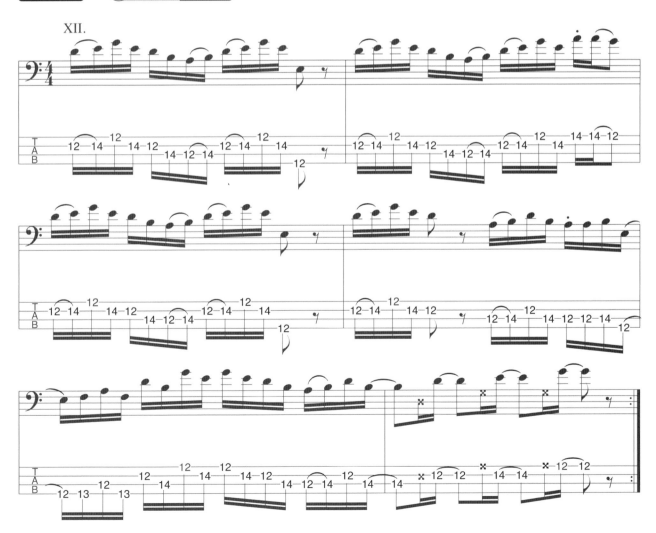

　　下一個練習是用搖擺節奏或移動樂句演奏的雷鬼樂（Reggae），先不要擔心所有的大幅度跨音域演奏（1—12—2把位），因為你在跨越音域（換把位）之前，總有一個四分休止，試著在高把位的高音域添加一些音。另外，你可以在「雷鬼」那一章（見134頁）找到更多這方面的練習例句。

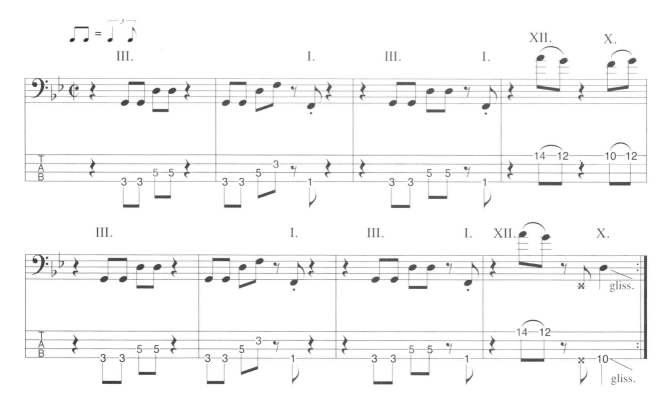

自然泛音

　　也許你聽過Jaco Pastorius魔術般的自然泛音吧！要是你不知道的話，你絕對應該聽一聽這位大師的演奏（見附錄/推薦曲目），因為他的泛音演奏技巧，在解放貝士的革命中起了很大作用。

　　實際上，你已經在「音樂記譜和調音」（看第10頁）那一章學過了一點自然泛音了，你可以通過彈奏泛音，來進一步展現你的貝士演奏。那麼，究竟什麼是自然泛音呢？

　　每個音調都包含幾個部分，基音和泛音。基音和泛音總是同時發出聲來，在一個弦樂器上，你可以讓這些獨立的泛音真正的發出聲響，下面將介紹四個最重要的自然泛音。

　　為了讓泛音能夠出「聲」，你必須要用左手輕撫琴格在琴弦的分割點上。你可以從下頁的圖表中找到對應的位置。另外要注意的是，泛音發出聲後，要馬上將左手從琴弦上拿開，讓琴弦自然震顫。

泛音在臨近琴橋的地方聲音效果最好,所以你應當靠近琴橋來彈奏泛音。如果你的貝士琴橋處有拾音器的話,一定要用它來拾取最好的泛音效果。

應用此圖,先試著將下面列出的泛音清楚的彈奏出來,然後再進入練習。

自然泛音一覽表

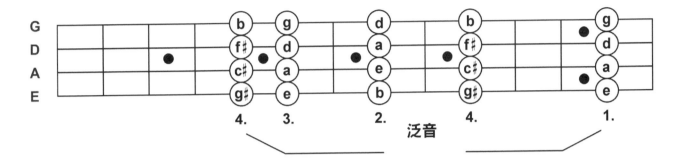

在下表中,你可以看到泛音的記譜方式。

自然泛音圖表

琴弦	第四琴格 第四泛音是第四琴格的音高加上兩個八度	第五琴格 第三泛音是開放弦音高加上兩個八度	第七琴格 第二泛音是第七琴格的音高加上一個八度	第九琴格 第四泛音是開放弦加上大三度再加上兩個八度	第十二琴格 第一泛音是開放弦的八度
G	b	g	d	b	g
D	f♯	d	a	f♯	d
A	c♯	a	e	c♯	a
E	g♯	e	b	g♯	e

使用自然泛音

注意！泛音的標記符號不像一般音符是圓形符頭，而是菱形符頭。

用正常的指法彈奏，再切換成泛音來彈，聽一聽效果的不同。

你也可以用多音符（multiple notes)來彈奏泛音（見第十把位那一章）。

在練習121、126和127中，你既可以練習泛音又可以練習吉他指法。

XIII.第十三把位

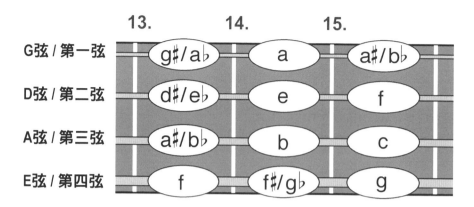

第十二把位 第十三把位

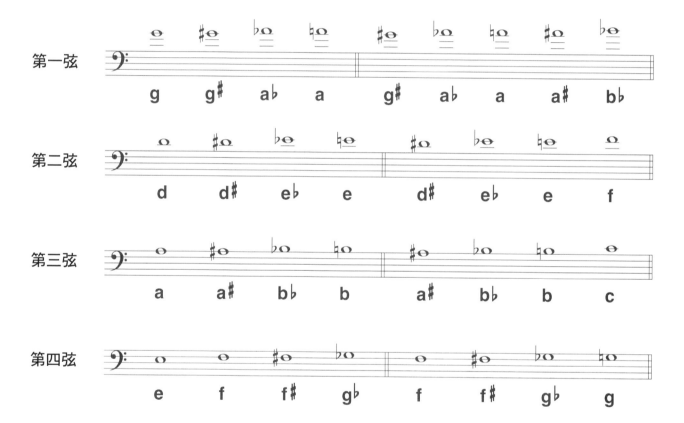

理論

貝士的三音、五音和七音
漸慢速度

練習目標和演奏技巧

在第十三把位上演奏
變換把位演奏
推弦
吉他的手指撥弦技巧
琶音

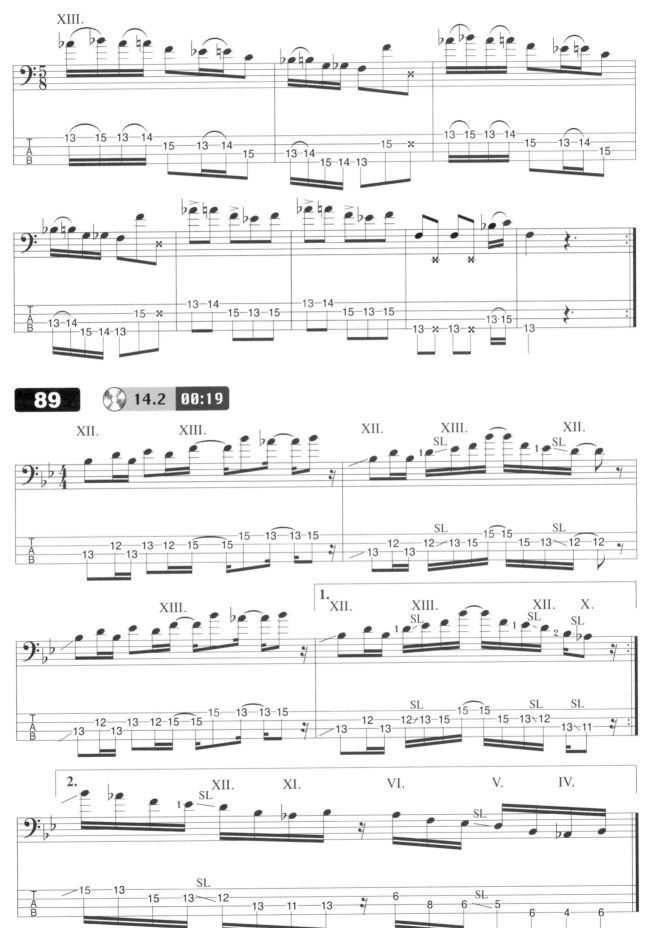

吉他的手指撥弦技巧

　　在下一個練習中，如果用右手自然地交替撥弦，你會發現演奏很不容易，聲音聽起來也很難受。但是如果你用一種吉他常用的手指撥弦技巧，那麼練習90的彈奏就容易多了，聲音也會更好，聽起來感覺很不錯！現在，用大拇指來彈奏兩個低音弦，食指來彈奏中間的琴弦，而中指放在高音弦上。

右手
吉他的手指撥弦技巧

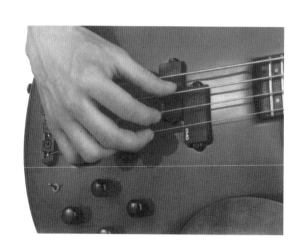

90　　🎵 14.3　00:54

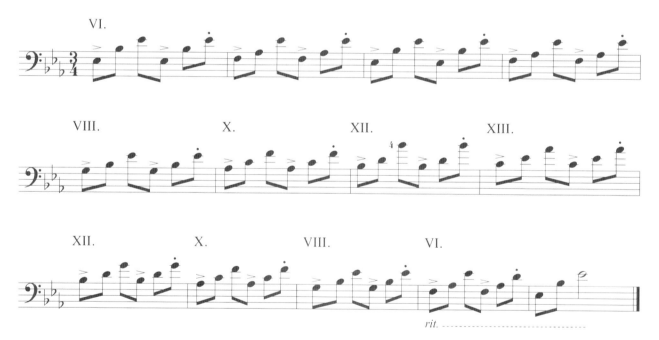

放慢、漸慢

　　在練習90中曾出現rit符號，這是「Ritardando」的縮寫，它的意思是：在彈到這裡時，你要放慢、漸慢。你應該在沒有節拍器的情況下，練幾次這個片段。

貝士中的三音、五音和七音

　　當你將練習90中的音符及和弦進行比較時，你會發現每個和弦的第一個低音不一定就是「根音」。如果你彈奏的貝士音不是該和弦的根音，那麼這個音符就根據這個音程來命名（見「第四把位」，41頁）。比如貝士中的三音、五音、七音。

　　練習91最後一節的最後3個音符，應當用大拇指、食指、中指同時

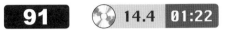

　　吉他的手指撥弦技巧，是一種非常特殊的貝士演奏技巧，儘管不是很常用，但需要花很多時間來練習。我們貝士手也可以為一首歌伴奏或彈奏前奏，誰說非要鍵盤或吉他來做呢？我們一樣也可以！

推弦

　　在談推弦之前，你已經知道了連奏技巧（Legato，見「第二把位」那一章，30頁）、滑奏（Glissando見「第三把位」那一章，36頁），搥弦和勾弦（見「第八把位」那一章，66頁）、滑音（Slide，見「第九把位」那一章，74頁）。

　　推弦，你一定在聆聽吉他手演奏時感受過了。練習時，你一定要用耳朵細聽，因為你需要用推弦奏法將彈出的音推到正確的高度（見下圖），才能有正確的音準。而你可以在半音推弦和全音推弦之後返回到原始音高。

左手/推弦

　　推弦在獨奏和填音裝飾中特別有用，在某些情況下，伴奏時也會很有用。推細弦是最容易的，如果你想演奏連續推弦的話，不要用粗的琴弦推弦。

　　從圖中你可以看到，食指和中指都在輔助無名指來推弦。一定要注意這一點，因為它會使推弦變得容易得多。

　　推弦在記譜上看起來有些彆扭！其實最好還是用耳朵細聽，因為耳朵會告訴你，你的推弦是否正確。話雖如此，我還是將下面這些推弦的記譜符號列出來給大家。

推弦符號

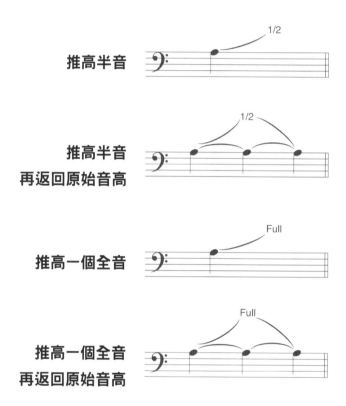

　　在練習92中，你會第一次接觸並運用推弦，順便同時也練習一下耳朵的音準聽力。在第十一把位演奏下面的練習，然後在第十二把位，在D弦上也演奏一下這些練習。

92　　14.5　01:36

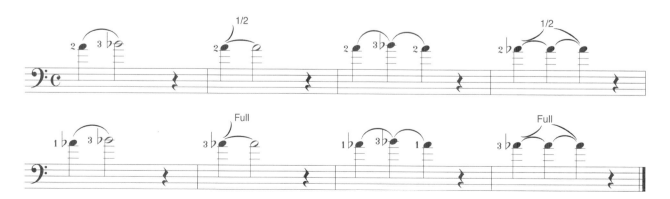

我希望你能意識到推弦的優點和推弦在音樂上的魅力！

93　💿 14.6　02:00

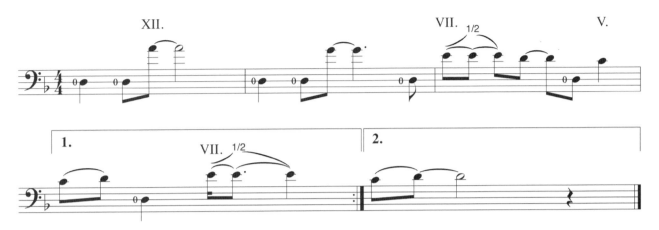

在練習145中，你可以找到另一個推弦練習。

XIV.第十四把位

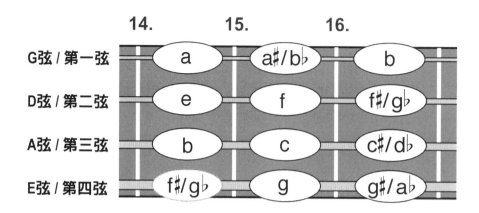

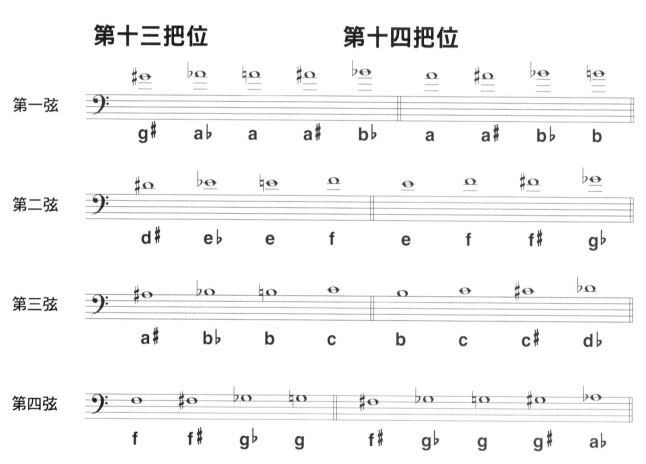

理論	練習目標和演奏技巧
裝飾音（裝飾音符/顫音）	點弦 演奏和弦

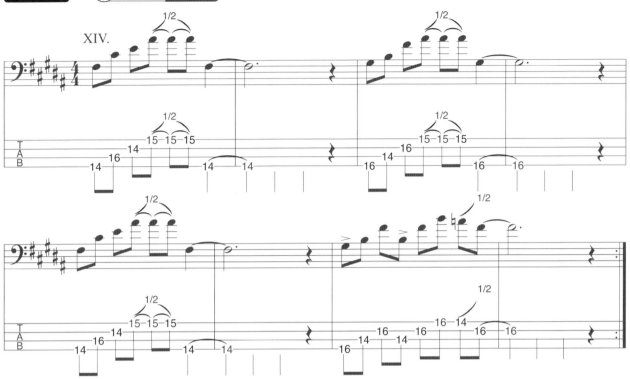

　　練習95可能讓人看得很混亂，但實際上，它沒有那麼複雜。用大拇指撥弦或是彈片撥弦，採取吉他指法彈奏，將開放弦E弦彈響，並且讓它持續一直響，然後彈奏高聲部音符，要注意讓開放弦E的聲音一直延續著，這樣做就可以彈奏出記譜中的感覺。其實你彈奏的是兩個聲部，貝士聲部和旋律聲部，而練習95也可以作為一首搖滾民謠歌曲的前奏。

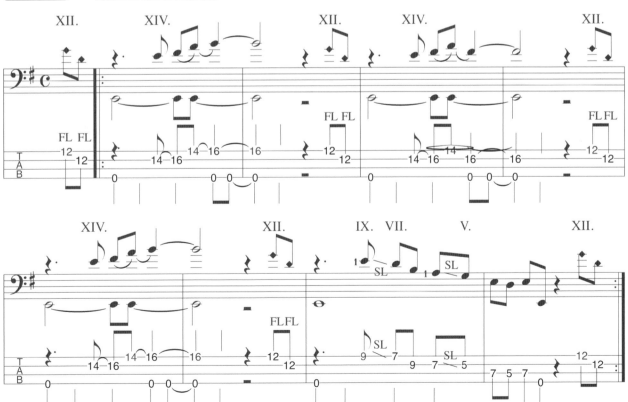

裝飾音

　　為了讓某一個主題聽起來更有意思、更吸引人,我們應該裝飾它一下。這樣可以使貝士的彈奏更加帶勁,這就是裝飾的終極目的。在古典音樂中,你會發現許多裝飾技巧,而且在如何彈奏裝飾音上,有非常嚴格的規定。我想介紹給你在搖滾、藍調和爵士樂中,二種最重要的裝飾技巧:它們是裝飾音符(Grace notes)和顫音(trills)。

　　同推弦一樣,在細節上令人難以具體地描述其特點。細聽CD然後全憑感覺來嘗試彈奏它們。對於裝飾音來說,應當先彈奏佔有大音符時值的那個小音符,然後再彈奏主音符(一般用搥弦、勾弦、滑音)。

装飾音符　

　　在顫音中,你先演奏樂譜上的音符,然後反覆地用搥弦和勾弦來彈奏下一個高音音符,注意要掌握好節奏。如果你能聽出來,那麼顫音奏法就容易多了。

顫音　

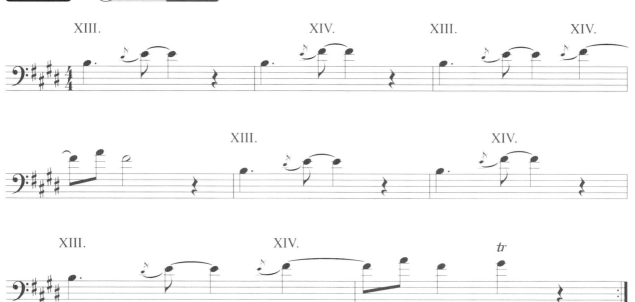

97　　15.4　01:01

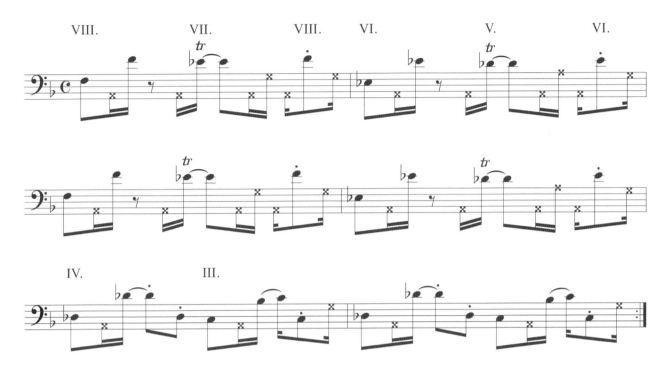

點弦

　　每種演奏技巧，無論是用手指撥弦，還是用彈片撥弦，無論是擊弦還是指法撥弦，都有其自身的特點和特殊的音樂表現效果，而每種演奏技巧都需要各自的練習專案（見12頁「右手」那一章）。

　　下面的內容，只是對點弦技巧的介紹，至於是否要深入學習這種技巧，是否值得學，這個問題要由你自己來決定。要能真正地靈活運用點弦，需要花很長時間。

　　點弦在獨奏中很有用，並且對大幅度跨越音程演奏也很有用。坦白說，點弦是一種「重擊」的動作。在某種意義上，與挑弦有異曲同工之妙，你可以用左手或右手在琴格上直接擊指，這樣音符就出聲了！基本上，它是按弦（左手）和重擊（右手）合二為一的動作。用點弦，很多音可以同時發聲，比如你用右手彈奏旋律的同時，左手在彈貝士音，或者你用左手彈貝士音，而右手彈輔助和弦。

點弦（單音符）

點弦（雙音符「雙聲部」）

　　點弦記譜有許多種形式，我採用的右手點弦的記譜方式是：音符符桿朝上的是右手點弦，而正常音符則為符桿朝下。下面的練習98，我在CD中用慢速和快速兩種速度做了示範。

98 🔘 15.5 01:20

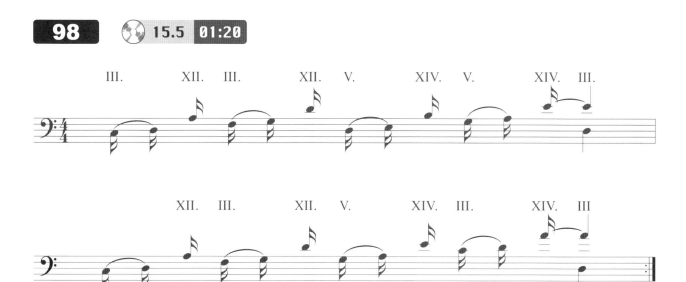

練習99是一段用貝士低音和點弦作為伴奏的藍調樂句。

　　練習100是一個綜合練習，即可成為一段獨奏，也可為即興演奏作伴奏。練習的A部分是擊弦、B部分是點弦、C部分可以用「吉他的手指撥弦技巧」演奏。

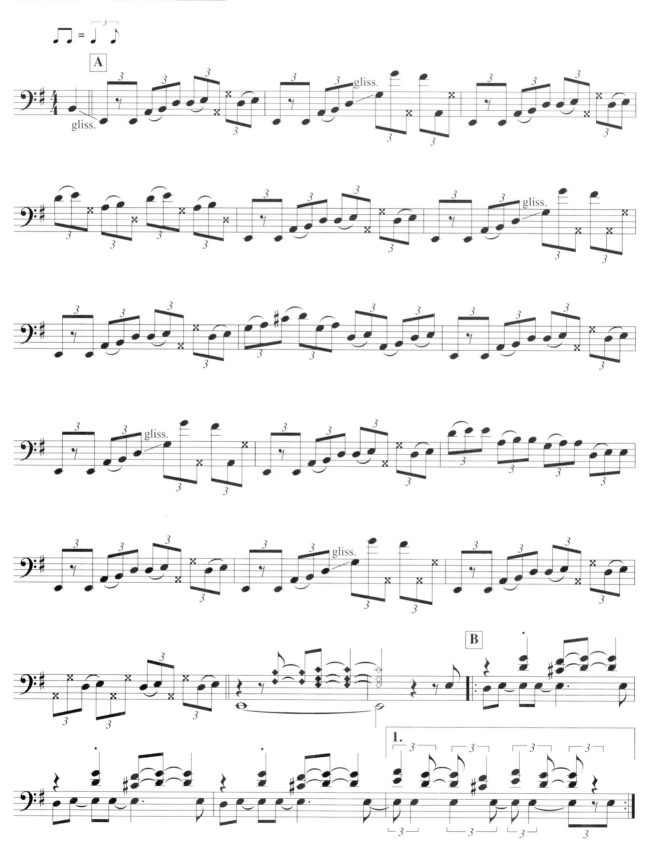

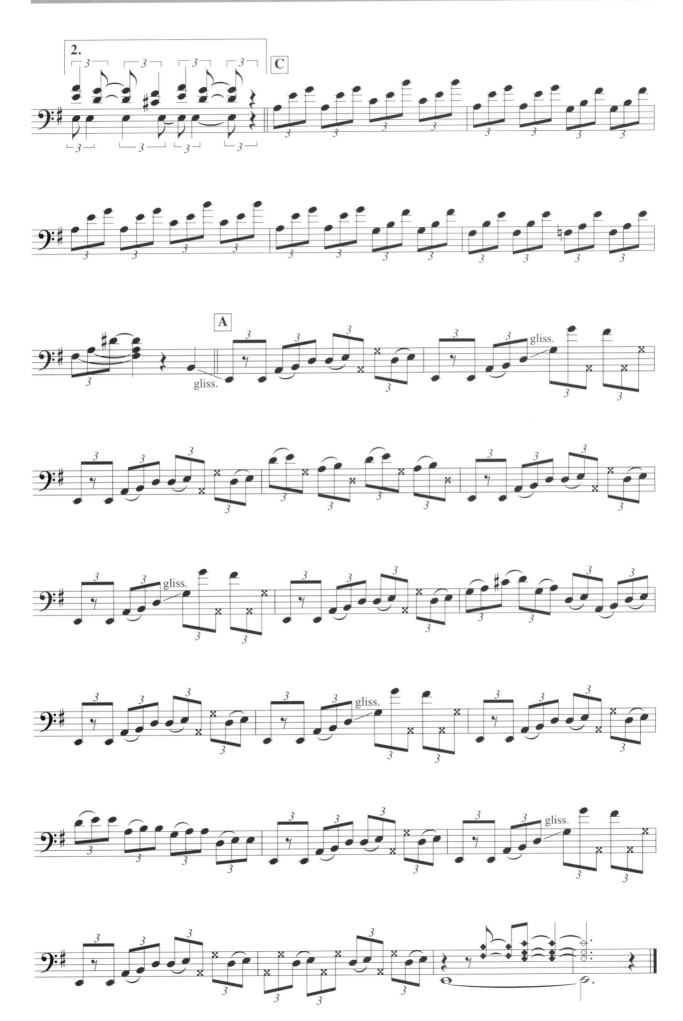

無琴格貝士

　　對我來說，最美的樂器之一就是無琴格貝士，「名如其物」，就是指一把沒有琴格的貝士。Jaco Pastorius的無琴格貝士奇技，還有Pino Palladino生動的貝士獨奏和律動演奏，一定會讓你心馳神往。

　　當演奏無琴格貝士時，你的耳朵要時刻注意，因為沒有了「琴格」，所以你自己要去找正確音高的按弦位置。在這裡，提琴指法會幫助你找到你想彈的音準。

顫音

　　除了無琴格貝士的音色比較特殊外（一種歌唱式的，豐滿溫暖的音色），無琴格貝士還另有一個優勢，它讓音符可以通過左手手指輕微地前後挪動來實現顫音（Vibrato），而速度和力度隨個人喜好而定。

顫音1、狀態1

顫音1、狀態2

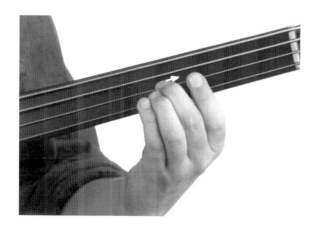

　　另一種顫音，你可以在有格貝士中經常應用，它是用一種近似推弦的動作完成。只不過力道要更輕一些，不要過於極端。輕輕的上下推動琴弦即可！

顫音2、狀態1

顫音2、狀態2

　　另一種比較受歡迎的無琴格貝士技巧是「滑奏」，不像有琴格貝士受限於半音琴格，更能展現出不受半音限制的滑奏技巧。其實，這些技巧我們在一般的貝士上也都可以使用的，但只不過在無琴格貝士上更容易、效率更高，也更易於掌握，同時音色也較好。

　　現在也許你也想試試無琴格貝士了吧！還有一種無琴格貝士，在指板上帶有琴格標記（但無琴衍）這類貝士使演奏更加容易，不僅僅只是對初學者，對老手也一樣。你要是發現哪裡有把貝士無人問津，不妨找個吉他修理人員將其改裝成Jaco風格的無琴格貝士，去掉琴衍，然後就可以開始了。當然，首先要做到所有把位都可以隨心所欲的演奏，而且會應用低音提琴指法，才能讓無琴格貝士的演奏真正的容易起來，否則，你可得好好注意你彈出東西的音準是否正確。下面這些練習，可以幫助你思考如何練習演奏無琴格貝士！

101　🔘 16.1　00:00

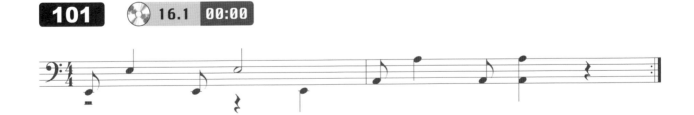

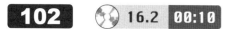

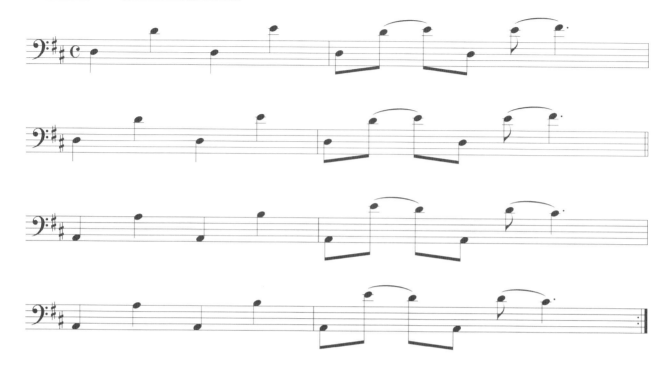

音階和音程練習對音準的培養很有幫助（特別是5度和8度）。

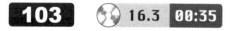

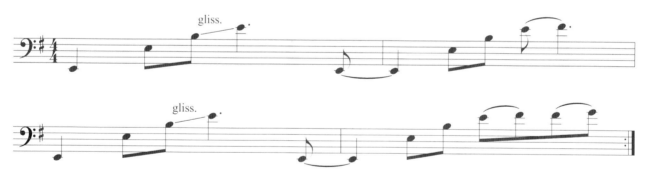

為了可以彈奏更優美的音符，在「第三部份」中，你必須學習與了解更多種不同的音樂，以及一些貝士大師的常用手法，才能藉此得到更全面的音樂能力。

另外，有了附錄中的「琴格與音符對照表」，你可以將音符對應到相應的琴格。

風格

在過去的幾年中，搖滾樂與流行音樂的界限已經變得模糊了，而個人曲風的界定也變得越來越難劃分。儘管如此，那些所謂的專家們，似乎還是可以給一些新興樂風找到合適的名字，使它們不難找到自己的分類。每一位樂手的個人風格，肯定是值得我們去思考的，就像Stanley Clarke 與Marcus Miller 演奏風格不同，他們兩人與Mark King 和Deryl Jones 又截然不同。儘管我們都知道他們四位都是擊弦技巧的經典大師。當我們比較節奏、樂句、力度強弱、音色和不同技巧的選擇時，我們會發現這些貝士手的風格是什麼，他們的演奏風格和類型受到了什麼演奏風格和類型的影響。但是這其中也不乏例外，所以我們當然不能太細微的去探討。

有鑑於此，我在風格這部分後面幾章中，只從最重要的曲式上加以分類。我用樂手來劃分門派，這樣你就可以從不同風格中學習他們各自的貝士技術。從AC/DC 到ZZ Top ；從Chuck Berry 到The Rolling Stones，從James Brown 到Earth，Wind&Fire；從Stanley Clarke 、Mark King 到Jaco Pastoorius 、Pino Palladino。除了貝士演奏技巧與必須的音樂樂理知識外，好的貝士手還應該知道每個風格的基本特點！

在我們開始前，我先給你一些建議：作為關注風格這樣一個主題，一本貝士書是不可能帶給你所有答案的。你應當大量地「聽」音樂，去看樂團的現場音樂會或實況錄影，並且不要只關注貝士手一個人。比方說一段吉他獨奏，或是一段鼓手獨奏都可以給我們很多靈感，一種總體的印象很重要，讓我們深入體會樂團如何一起演奏。用你的眼睛和耳朵盡情的捕捉，然後把你吸收來的東西，融入到你自己的演奏中。

藍調

每一個貝士手都要會演奏藍調。藍調是搖滾樂和爵士樂的基礎，你幾乎在每個獨立的或組合的音樂風格中，都能找到藍調的特定要素。

藍調曲式

藍調風格主要的特點風格是藍調曲式，一個永遠不變的12小節，而和弦連接幾乎總是相同的（看「第十把位」，79頁）。

4小節　主和弦
2小節　下屬和弦
2小節　主和弦
2小節　屬和弦
2小節　主和弦

主和弦（Ⅰ音級）

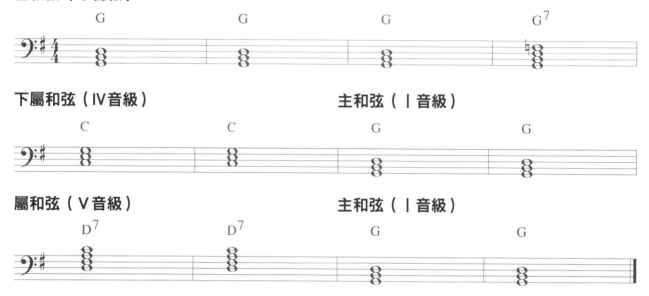

由三個音符構成的三和弦常常擴展成4個音符的七和弦，包括小七和弦。

當你記住了藍調曲式也會彈藍調曲式之後，你可以開始來即興演奏。當然，這種傳統的藍調和弦排列組合，還可以變化和增加的。

儘管傳統藍調仍保持十二小節，但當你做這些練習時，我還是刻意讓你注意到這是它的特徵之一。藍調的另一個特徵就是藍調音（見「第十把位」那一章，藍調音階，79頁），而小七和弦在藍調裡很重要。一般來說，藍調是用搖擺節奏樂句來彈（見「第八把位」那一章）。掌握了藍調音階和藍調曲式，再加上有良好的搖擺節奏感覺，你就可以順利彈奏你自己的藍調低音樂句了。

慢藍調

布基烏基藍調（Boogie-Woogie Blues）

下面是一段快節奏的布基烏基藍調（Boogie-Woogie Blues），它是藍調和聲擴展中最常運用的一段。

105　🔘 17.2　00:49

慢夏佛藍調（Slow Shuffle Blues）

105　🔘 17.3　01:17

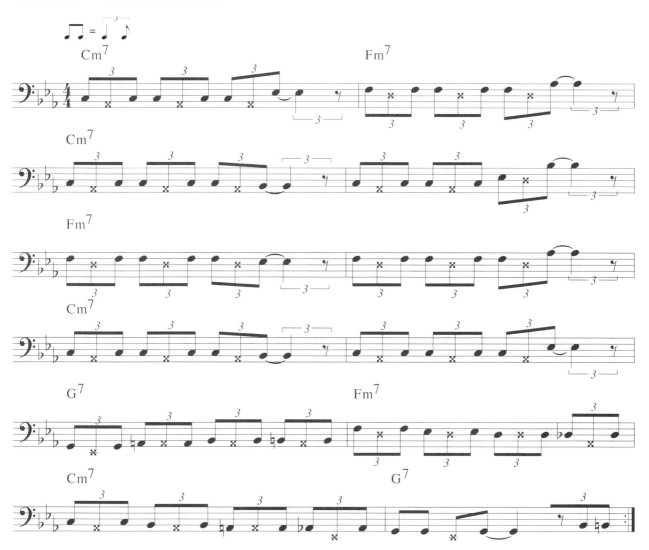

6/8拍藍調

107　🔘 17.4　01:51

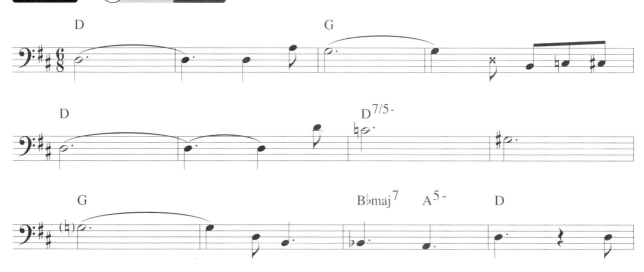

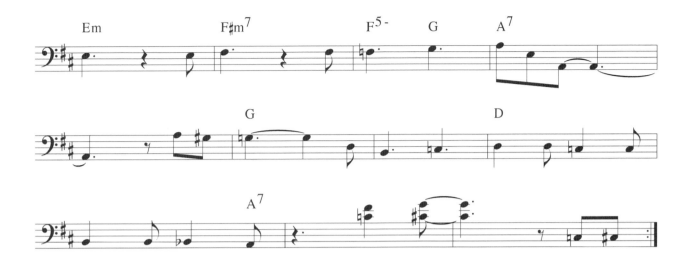

藍調過門

108　🔘 17.5　02:30

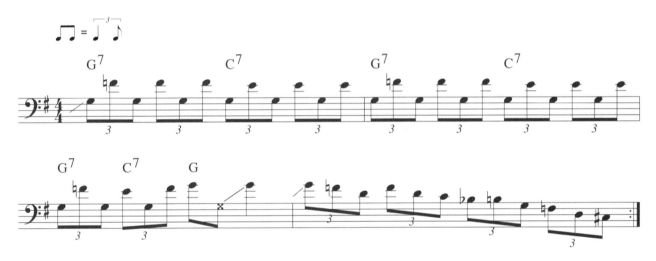

藍調結尾

109　🔘 17.6　02:49

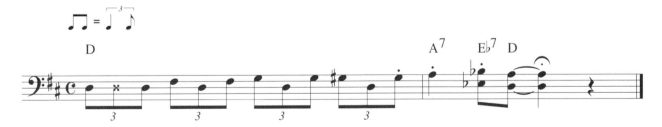

（註：(⌒)是個延長號，你可以將帶延長符號的音符時值彈奏成你想要的長度，以便與歌曲和諧。）

經典的藍調演奏大師有：Muddy Waters、 Willy Dixon、 John Mayall、 B・B・King 和 Albert King，還有其它一些大師藍調彈得也很精彩。比方說：Jimi Hendrix、 Stevie Ray Vaughan、 Jeff Healey、Led Zeppelin 和 AC/DC。

搖滾一節奏藍調

　　搖滾和節奏藍調界限同樣不是十分清楚，在搖滾樂傳奇人物Chuck Berry的眼中，他的歌曲「Roll over Beethoven」被他稱之為節奏藍調。

　　追溯歷史，我們不難發現節奏藍調是搖滾樂的「先驅」。這裡我們指的是一種節奏化的12小節藍調，它是一種50年代早期黑人間極為流行的一種舞曲。在50年代中期，節奏藍調結合了黑人藍調和白人鄉村音樂、西部音樂等元素，將其轉型成搖滾樂，但是節奏藍調一詞沿用至今，其實，很難將節奏藍調與搖滾樂分開，畢竟它們之間有很大的相同之處，尤其是它們的和聲結構。

　　節奏藍調與搖滾最大共同點在於和弦進行一藍調曲式，而藍調音的頻繁出現也可以算是共同之處。節奏藍調與搖滾樂，和大多數的三段式藍調比起來，它們可能用二段式來演奏居多。大多數情況下，你在搖滾樂裡彈奏的8分音符和4分音符都會比在藍調中略快一些。你在演奏時，聽到了2和4這樣的節拍，你就會有搖滾的感覺。試著把你節拍器調快一倍，在節奏點上找一找2和4的感覺。

Buddy Holly 風格的搖滾樂

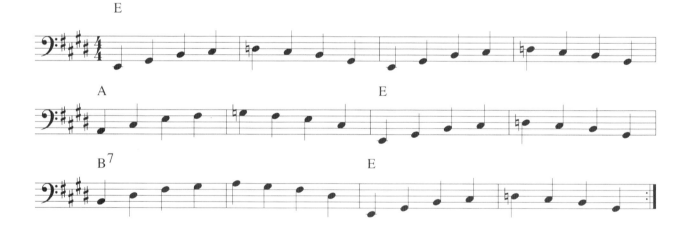

Chuck Berry 的律動

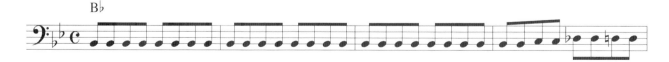

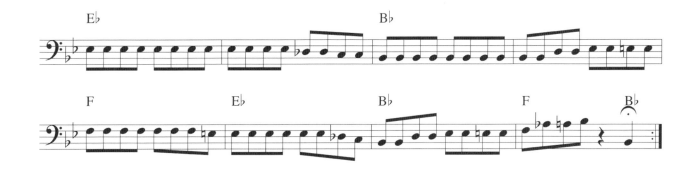

Bill Haley 的律動

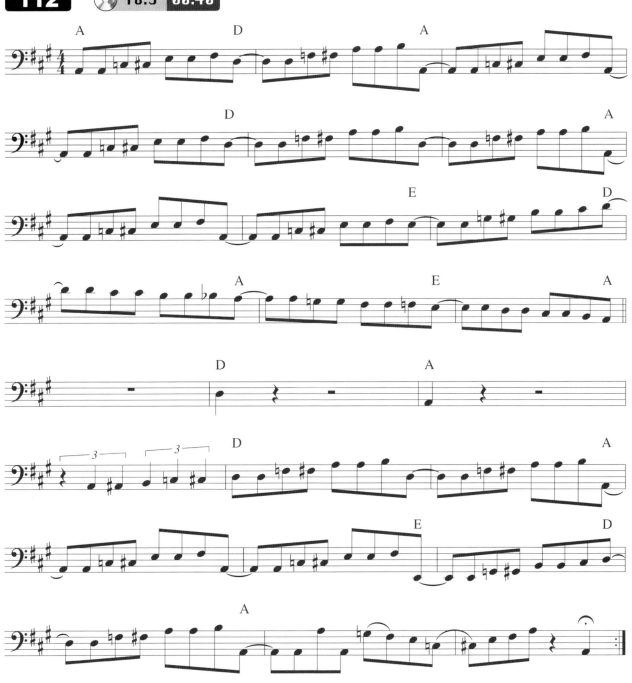

The Rolling Stones（滾石樂團）風格的基本律動

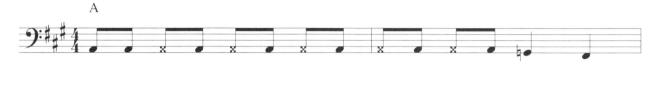

Ten Years Afrer 風格的基本律動

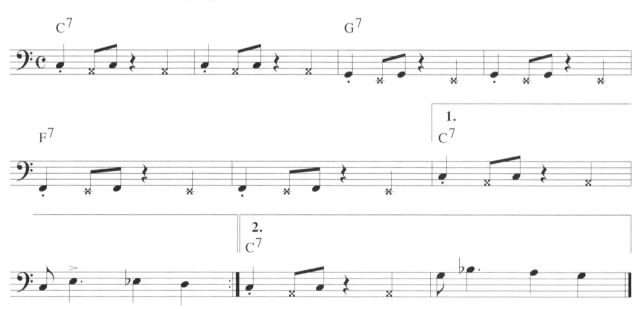

ZZ Top 風格的基本律動

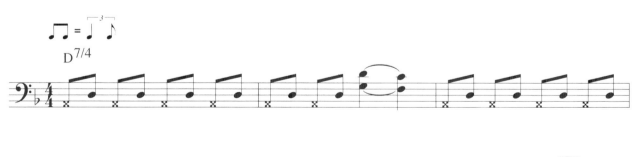

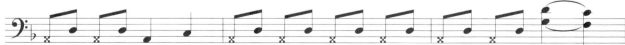

The Stray Cats 風格的基本律動

116 18.7 02:18

搖滾

八分音符貝士

搖滾（Rock）是一個集合性的泛稱，它是指那些自60年代以來的各種不同風格的集合。最常見的貝士音是八分音符搖滾律動，也就是由八分音符構成的。當然你也可以使用四分音符，節奏變奏也是很受歡迎的。你一定要牢記一件事：貝士手的核心任務是演奏歌曲的基本音以及為和聲打下基礎，因此八分音符搖滾律動非常適用，不過一定要確保你彈的音符是準確的節奏，任何風格都是如此。另外，五聲音階（見65頁）非常適合搖滾貝士的風格，也許你會很吃驚的發現5個音符竟然可以編出如此多的貝士曲。

AC/DC 風格的基本律動

117 19.1 00:00

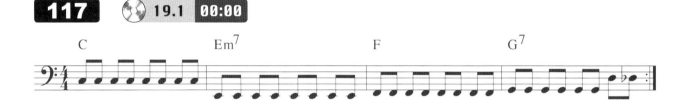

Billy Idol 風格的基本律動

118 19.2 00:12

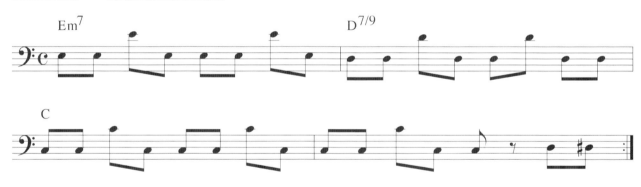

Iron Maiden 風格的基本律動

119 19.3 00:23

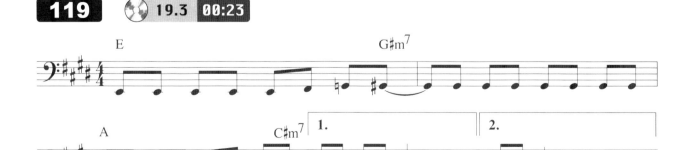

Huey Lewis 風格的基本律動

120　19.4　00:38

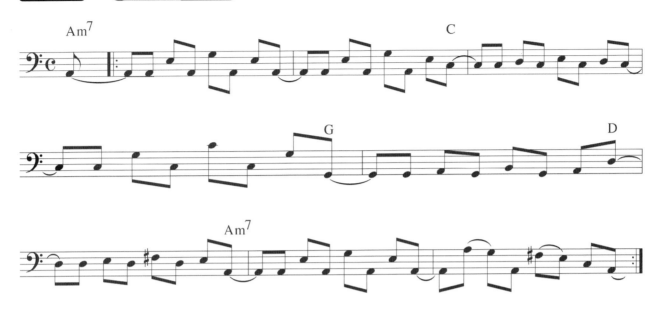

　　從Huey Lewis、Living Color、Toto…等樂團的專輯中,你可以聽到很簡單卻很美妙且奇特的八分貝士音符。

硬搖滾—重金屬

　　和八分搖滾音符相近,對硬搖滾和重金屬的音符演奏準則來說就是—簡短和準確。在這裡,你還可以使用五聲音階來豐富彈奏。

Led Zeppelin 風格的基本律動

121　19.5　00:56

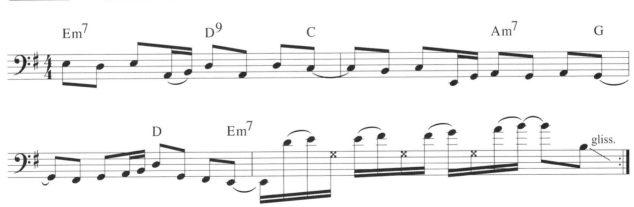

Van Halen 風格的基本律動

122 🔘 19.6 01:14

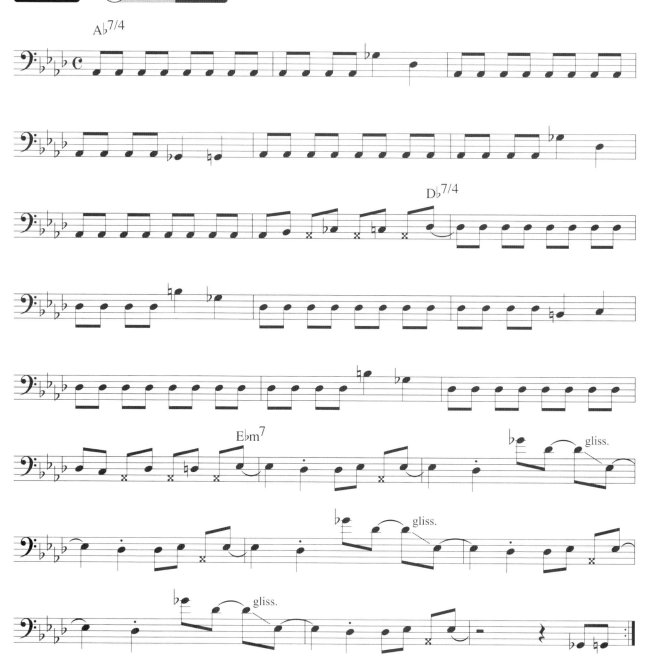

　　下面這些快速的夏佛貝士音（Shuffle Bass）常會在重金屬樂團中聽到，也常在Status Quo中聽到。

Status Quo 風格的基本律動

123 🔘 19.7 01:50

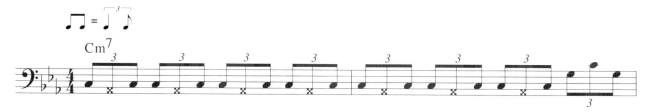

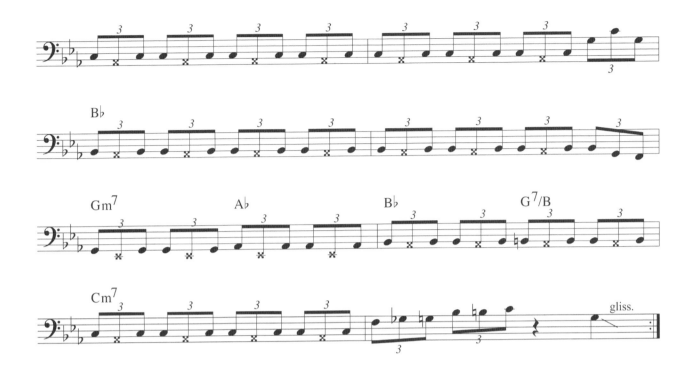

Billy Sheehan 風格的基本律動

　　練習124，是Billy Sheehan的貝士曲，在最後一小節，你要用2個手指同時點弦（見圖102頁）。

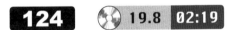

　　你一定要聆聽一下像AC/DC、Deep Purple、Black Sabbath…等重金屬的演奏，另外還有一些重金屬樂團也應該聽一聽，像Whitesnake、Van Halen、Aerosmith，當然還有傳奇組合Led Zeppelin樂團。

搖滾民謠─慢搖滾

　　搖滾民謠自身就是一個主題，一個值得貝士手探索的樂風，這種音樂讓你的貝士音簡單、恬靜。演奏時多用休止符，要具有旋律性，而長音符具有活力。

　　對於下面的練習，千萬別這樣想：「我不需要彈這種東西」。因為，全音符一樣可以是具有音樂性的演奏，不需要規律性的節奏及裝飾音。

The Scorpions（天蠍合唱團）風格的搖滾民謠律動

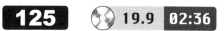

Pino Palladino 風格的無琴格貝士律動

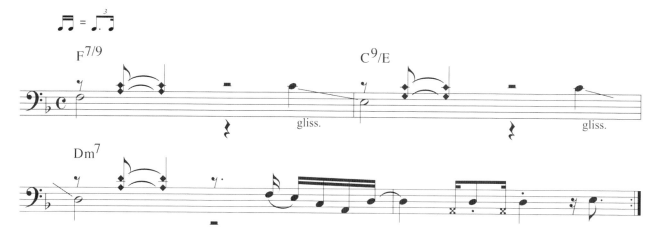

Bon Jovi（邦·喬飛）風格的搖滾民謠律動

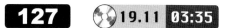

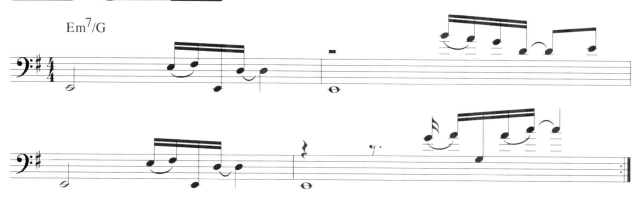

Billy Joel 風格的慢搖滾律動

60年代的音樂

　　60年代的音樂是世界各地不同音樂風格的一種大融合，而60年代的音樂因此變得很特殊，這一時期的音樂及和聲美妙無比，加上許多和弦的活用與各有特色的獨唱，使得60年代的音樂帶有自己很鮮明的特色。這一時期的貝士音都比較傾向旋律，儘管很多都是作為伴奏背景，而在貝士聲部中經常使用三和弦（見「第十三把位」那一章，95頁）。

Kinks 風格的基本律動

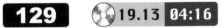
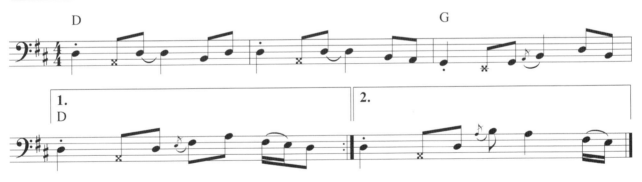

The Beatles（披頭四）風格的基本律動

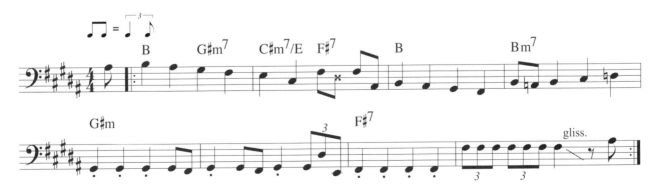

Manfred Mann 風格的基本律動

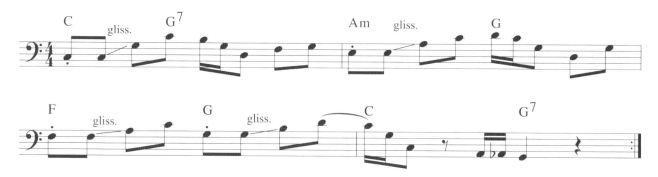

鄉村搖滾—民歌搖滾

　　鄉村音樂的特點是2節拍貝士音，用一個和弦的根音，再加上一個比根音低的五音，這兩個音用四分音符或二分音符的節奏交替使用。適當加一些節奏裝飾音，可以使它們不會顯得單調。

Johnny Cash 風格的基本律動

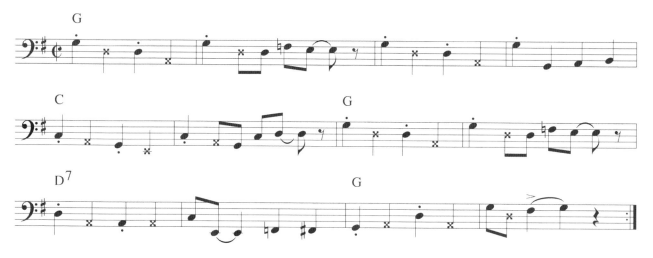

Kenny Rogers 風格的基本律動

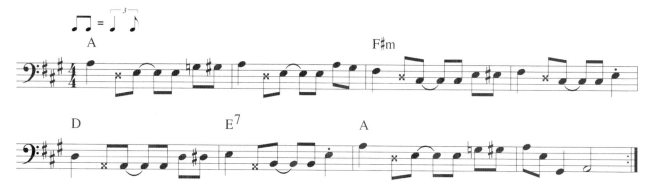

Neil Young 風格的基本律動

下一個貝士譜你應該牢記在心，因為這一段樂句常常用在民歌搖滾當中，事實上在各種風格中都會找到它的變奏。

The Doobie Brothers 風格的基本律動

靈魂樂—放克

在靈魂樂（Soul）和放克（Funk）音樂中，貝士用的是上面提到的十六分音符的音型，為了可以帶律動且準確地演奏這些音型，你應當慢慢地彈奏下面的練習，然後再提高速度，一定要確保你的節拍和樂句準確到位，這樣才能使Soul和Funk音樂樂句賦有生命力。如果你的律動彈得不熟、不連貫，那麼應該把速度先降下來。其實，其它練習也應該這麼做，但是對靈魂樂（Soul）和放克（Funk）的貝士來說，這一點必須要嚴格執行。編奏貝士律動時，五聲音階是我們的最佳選擇，而Dorian音階（見85頁）、自然小調音階也是可行的（見54頁）。

有一點很重要:大音希聲！（音符少但意境豐富）有時，很有節奏的3個音符（通常是根音，五音和小七音），就足以構成很有味道的貝士律動了！

Earth，Wind&Fire 風格的基本律動

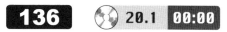

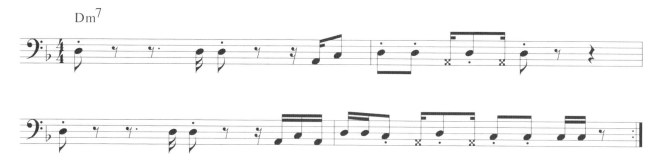

Tower of Power 風格的基本律動

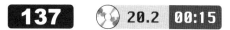

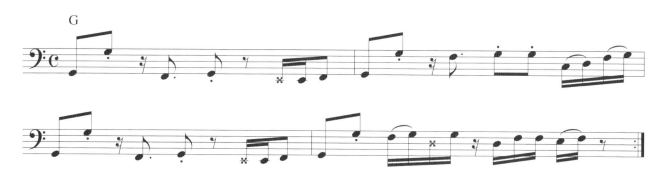

Diana Ross 的 Motown 律動

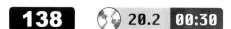

不要對上面帶有「黑點」的音產生懼怕，它沒有你想像中的那麼快！

James Brown 風格的基本律動

139 20.4 00:45

Stanley Clarke 風格的放克（Funk）律動

140 20.5 01:00

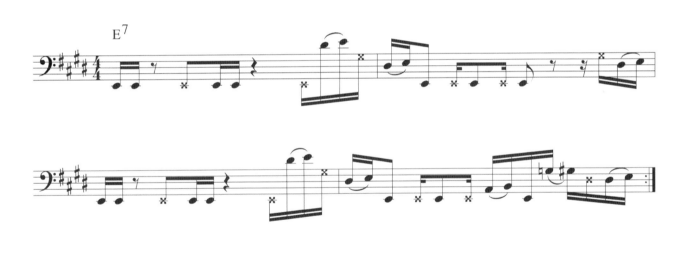

141 20.6 01:15

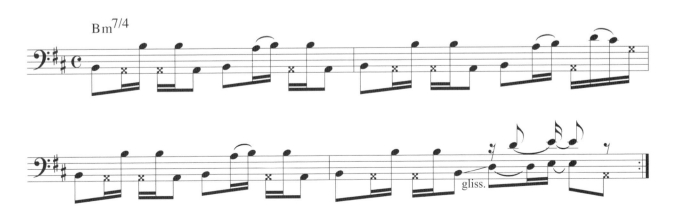

爵士

　　要將所有現存的爵士風格的貝士譜都涉及到，是本書無論如何也做不到的，爵士樂分支甚廣，風格迥異，而且繁雜多變。但是在爵士樂大多數的風格中，搖擺節奏是比較常用的（見「第七把位」那一章，60頁），這才是你應當全力練習的部分。然而，爵士樂的主角常常是即興部分，基本上彈什麼都是可能的，儘管你可能聽到最多的還是藍調音階。

　　首先，我們先來看一下最常用於爵士樂的貝士旋律線—Walking Bass，這些形式在每種風格中都會出現，從重金屬到60年代音樂，無一例外。「Walking」因為它是搖擺的四分音符排列形式，好像軍隊前行一般，加入一些搖擺八分音符和三連音音型，聽起來就豐富多了！下面的練習是一個Walking Bass的藍調，感覺很像是半拍，意思就是說Walking Bass好像是二分音符構成的一般。將節拍器設定在節拍2和4發聲。一個爵士鼓手一般是用side-stick打這些鼓點，或者是用high hat stand，來提供音樂必要的行進動力。

基本的半拍 Walking Blues

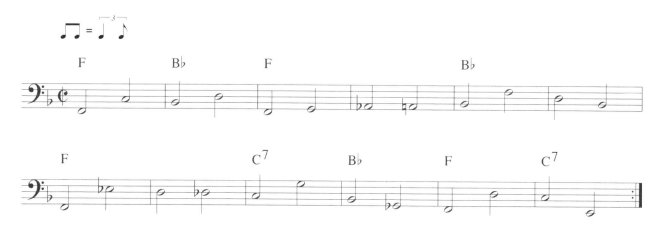

基本的 Walking 律動

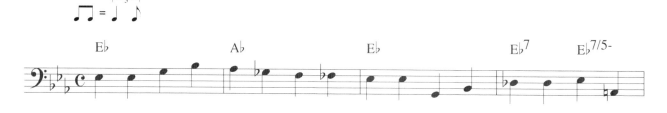

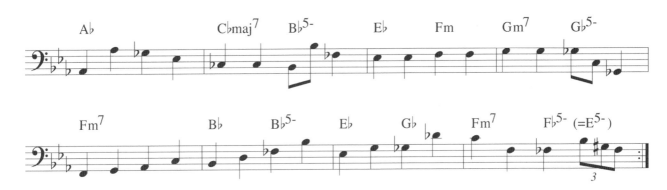

在搖擺爵士樂和現代爵士樂中，一種特別的和弦排列組合通常會作為即興演奏的基礎而存在，它被稱為節奏改變（rhythm changes），大部分的情況，它都是為了小號手而使用降調（Flat key）。

節奏改變的 Walking Bass

144　🔘 21.3　00:51

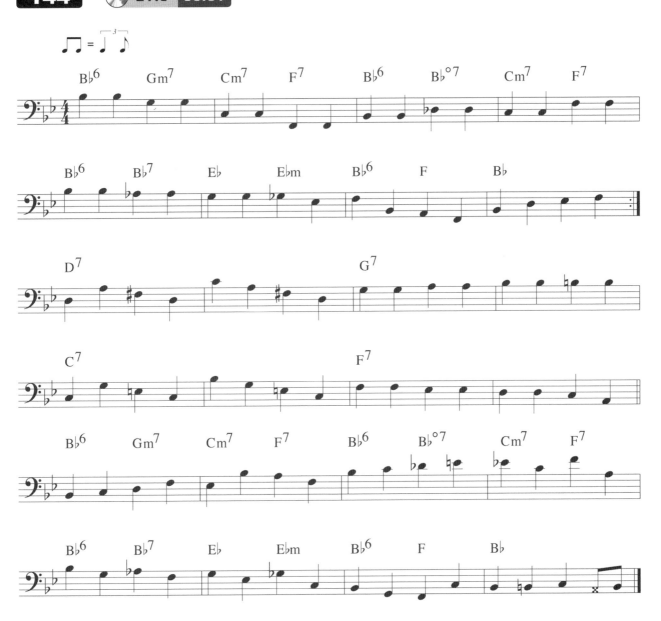

下面這個練習是一段獨奏。這次你應該自己編獨奏，而不是照著書本彈奏；用練習144的和弦進行做伴奏，來即興一段演奏吧！你可以用CD上的練習144，一邊放一邊即興演奏；如果能有一個貝士夥伴與你合作，那就更好了！你可以用和弦裡的音做即興，也可以選相應的藍調音階來做即興演奏，甚至是和弦外音，或是半音都是可行的。

爵士獨奏

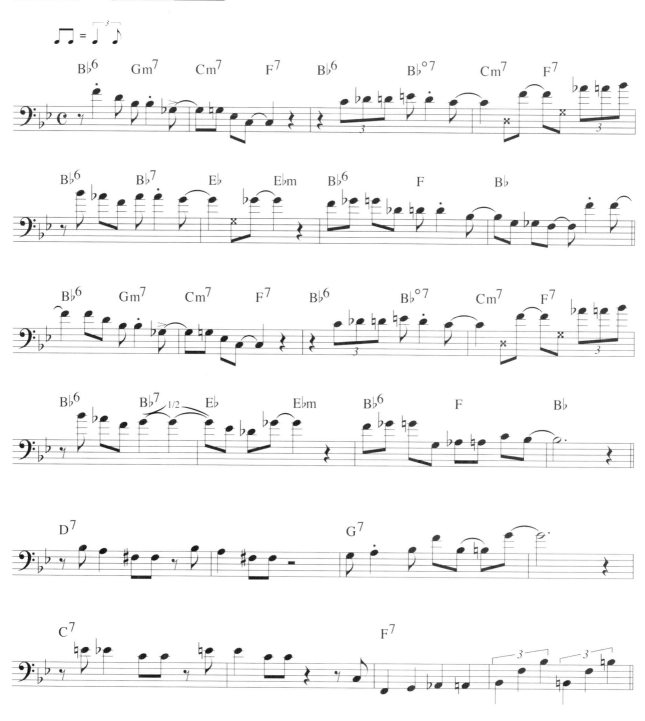

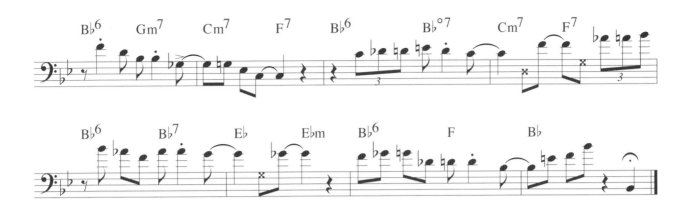

下面2個練習都是典型的融合（Fusion）或者爵士搖滾律動，這意味著十六分音符要在搖擺樂句中演奏。開始練習時，一定要慢一些，因為這是唯一能使你在未來可以快速彈奏Swing 的方法。

James Earl 風格的Fusion 爵士律動

146 21.5 02:47

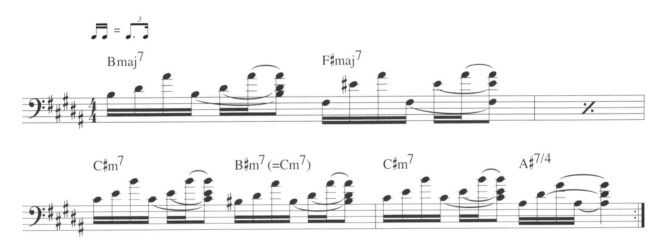

Jaco Pastorius 風格的Fusion 爵士律動

147 21.6 03:04

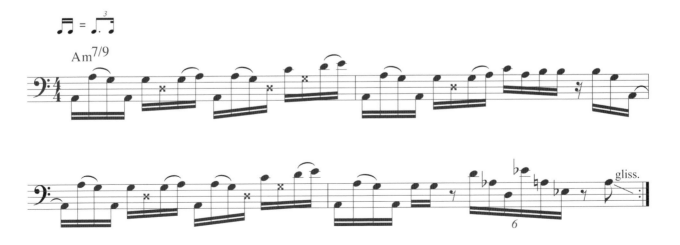

拉丁音樂

　　一些民族的音樂對當今的爵士樂、搖滾樂、流行音樂都有著很大的影響，在過去的幾年中，你可能發現這種影響，讓音樂的變化越來越大。對於貝士手來說，這些音樂元素是很有趣、也很重要的。

　　首先我們來看一下這些源於拉丁美洲的音樂風格—拉丁音樂。

巴沙‧諾瓦（Bossa Nova）

　　Bossa Nova的基本節奏音型是很重要的貝士音型之一，當你聽到它時，你肯定會說：「哦！這才是巴沙·諾瓦（Bossa Nova）」，而你幾乎可以在所有音樂風格中都能找到這種音型的影子。

　　在拉丁音樂中，最常使用的音符是和弦的根音和五音。

基本的巴沙·諾瓦（Bossa Nova）律動

148　22.1　00:00

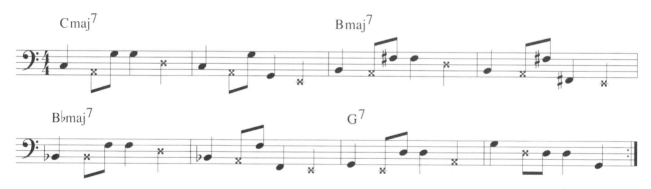

森巴（Samba）

　　森巴貝士律動是基於一種很簡單的節奏音型，這種音型你是從Bossa Nova裡認識的，只不過它更快一些。

基本的森巴（Samba）律動

149　22.2　00:17

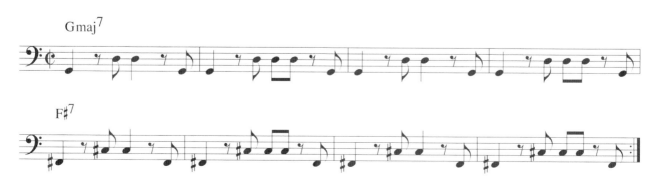

曼波（Mambo）

這種基本節奏音型對我們貝士手來說也是非常重要，因為它可以多變，並且適用於很多地方。其實，這就是巴沙·諾瓦（Bossa Nova）的一種變奏而已。

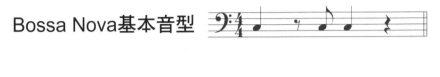

基本的Mombo律動

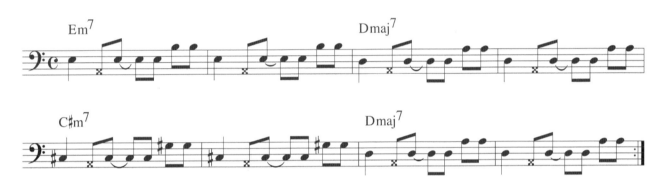

騷沙

騷沙（Salsa）的貝士譜中，最有趣的地方是它細緻精巧的節奏。因為在貝士演奏中，你不能永遠只演奏一種節拍，在小節的第一拍，重音經常不在第一拍的正拍上。

Tito Puente風格的基本騷沙（Salsa）律動

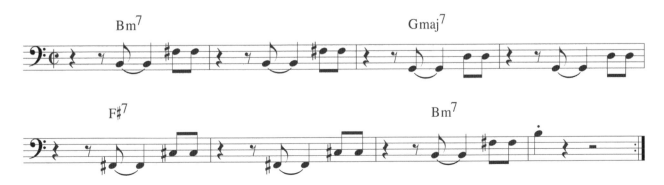

Ruben Blades 風格的基本Salsa律動

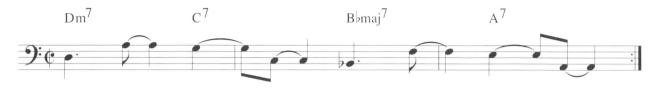

雷鬼

　　雷鬼（Reggae）來自於加勒比海地區，它曾影響了上世紀八十年代無數的搖滾樂團，像當時的The Police（警察合唱團）、The Clash或者是UB 40。而Reggae的節奏構成也非常有趣，在小節裡的重音或是重拍是很難辨認的。

　　從和聲角度來看，多數Reggae都很簡單。它們常常只有兩個和弦，在Reggae中貝士音需要很悶很重，所以最好是靠近指板撥弦。

Bob Marley 風格的雷鬼（Reggae）律動

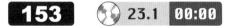

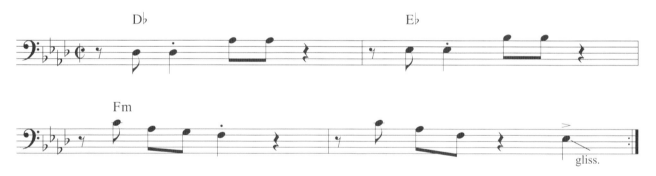

Peter Tosh 風格的搖擺雷鬼（Reggae）律動

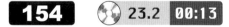

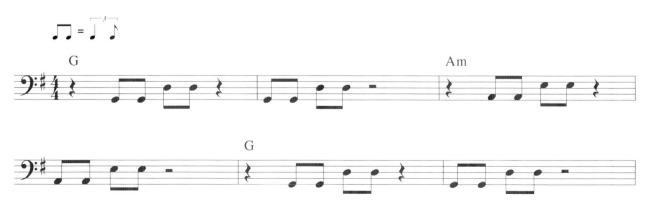

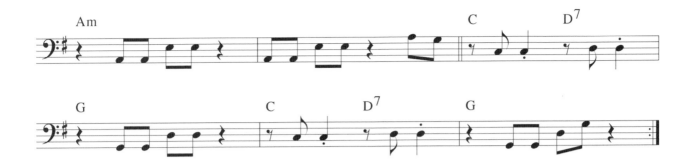

設備建議

在開始談論設備器材之前，有一個觀念是必需要知道的：你的貝士和貝士音箱好壞並不是最重要的，因為你才是真正去創造音樂的人！

首先，你要知道如何彈奏你的樂器，如果你還算不上出色的貝士手，就算你有最好的貝士，最棒的貝士音箱，你的音樂也不會好多少。如果你在配合本書練習的過程十分專注的話，你會注意到，光靠你的手指，你已經可以彈奏出很多不同的聲音變化。比如：各種彈奏技巧、在琴弦的哪個位置彈、用什麼方法彈、彈的力道、怎麼按弦…等，不需要透過器材設備，你也可以直接彈出美妙的音符來。

再者，音樂流行趨勢、個人對聲效的偏愛、以及個人偶像的不同…等，種種因素都會影響對設備的選擇。儘管你會得到很多關於選擇設備的建議，從本書也好，從器材雜誌也好，無論從什麼地方得到什麼建議，最終做決定的人還是你自己。在選擇設備時，不要只用眼睛去看，而是讓你的手指和耳朵替你選擇到底什麼聲音是你最喜歡的。另外，在你購買貝士之前，有幾點要特別注意：

選擇真正適合的貝士

一把適合你的貝士，你彈起來應該要感到輕鬆舒適。舒適性取決於琴弦與指板之間的距離是否合適，以及你握琴頸的手感。在音色方面，專家們一致認為沒有必要介紹太多貝士的製造細節，所以我唯一的建議就是將耳朵放在沒有接音箱的貝士旁邊，撥彈琴弦，專心聽它所發出來的聲響及延音，這會讓你知道得比冗長的理論課程還要多。如果你正準備買一把貝士，你不妨買一把有2個拾音器的貝士，這樣你能得到更多音色選擇。

另外，我推薦你使用圓的貝士琴弦，因為圓的琴弦比扁平的琴弦聲音更明亮、延音更長，未來你可以在琴弦上做很多音色的比較，嘗試過不同廠牌的琴弦之後，你一定會找到合適你的品牌。

五弦和六弦貝士

五弦貝士在古典交響樂團早就有了。只要將標準四弦貝士（開放弦E、A、D、G）再在加上一根低音B弦，這樣就成為一把可以彈奏更低音的五弦貝士了。或者，你也可以選擇加入一根高音C弦來構成五弦貝士。由於多了一根弦，在同一個把位你可以處理的音符更多了，這樣就不必時常更換把位，這就是五弦貝士的優勢。

　　另外，如果既有低音B弦，同時又裝高音C弦，那麼我們的貝士就成了六弦貝士了，其開放弦分別是B、E、A、D、G、C。對於貝士演奏者來說，五弦、六弦貝士增加了演奏的多樣性，但我個人認為，六弦貝士還是應該給那些常彈獨奏和需要彈高音的貝士手來使用，因為他們需要更多的和弦演奏。

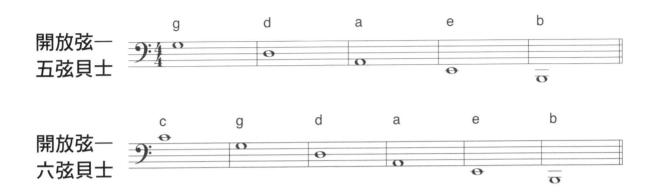

貝士音箱

　　一般來說，貝士音箱分為兩種：電晶體音箱和真空管音箱。電晶體音箱發出的聲音比較中性，而真空管音箱會在聲音傳入和送出真空管的過程中，造成一些改變，這所以聽起來會比較溫暖。

　　在兩種音箱中，你可以通過均衡設置來調整聲音。有些音箱只有用來調低音、中音、高音的旋鈕，而有些音箱直接就帶有內置的等化器。有了它，你就可以分別調整頻率了！一般常見的等化器有5段和12段，如何選擇就取決於你想調整多少頻率了！等化器可以讓你調整聲音，這意味著你可以有更大空間來創造、設置你自己的音色，這可是很複雜的。所以下面我打算向你介紹我自己的頻率調節心得，我使用的是標準頻率，而我的貝士音箱型號是TRACE ELLIOT公司生產的GP II。

40Hz 超低頻：你會感覺這個音好像是在你的胃部而不是在耳朵裡，而你還得有個相當不錯的揚聲器，才能完整的感受到。

60-100Hz 低頻：基礎音，調整時要小心音符變糊。

180-660Hz 中頻：使聲音很透明，特別適合用來調整無琴格貝士的音色，但是中頻太多的話，會給人一種「鼻音很重」的感覺。

1-5Hz 中高頻：高音的一部分，用耳朵幾乎是聽不到的。

10-15Hz 高頻：強調重擊（attack）的感覺。

揚聲器

　　你能在市場上找到的任何一款貝士揚聲器，它們都適用於低音。區別在於所使用的揚聲盒的大小和數值。

18" speaker（揚聲器）：可以製造超低頻貝士音，但它使得貝士音聽起來懶洋洋的，極不適合快節奏。

15" speaker（揚聲器）：傳輸低音效果很好，也不似18" speaker 那麼懶散，與10" speaker 一起用效果極好！

12" speaker（揚聲器）：對貝士來說不是很常見，可以產生比較平衡的低音和高音，但低音不夠低，高音也不夠高，所以一個揚聲盒裡需要2個揚聲器。

10" speaker（揚聲器）：最適合擊弦樂手和速彈樂手，因為它們這種揚聲器回應速度快，傳輸高音和擊弦音效果好，但一個揚聲盒裡必須要有4個揚聲器，而音箱的低頻等化器一定要好。

調整音準

　　如果你在為貝士調音時遇到麻煩，那麼是時候好好查一查音準了！首先，在第一把位和第七把位之間選幾個音，比如：D弦第7格上的「a」音，把你的調音器設置在「a」音上，如果在彈奏D弦第7格上的「a」音時，調音器顯示有偏離，這證明琴枕（Nut）到琴碼（Saddles）之間的長度與琴格對應的位置需要調整。

　　影響音準的主要原因可能有：琴頸是否筆直、琴弦的規格、琴碼（Saddles）的高度和位置。

　　調整貝士的第一步就是檢查琴頸是否筆直。自尾端沿著琴頭看指板的側面，如果琴頸是彎曲的，那麼琴頸就不能提供足夠的張力去平衡琴弦的張力，這種情況最好把琴頸的可調式鋼管調緊些，你可以在琴頭的凹槽裡找到它；或是位於琴頸、裝在琴身的部分，你可以在琴頸上轉緊螺絲以求得張力平衡。

　　當琴頸變直了以後，再調節琴弦的高度，你應當將每一根琴弦的每一琴格都彈奏一遍，一個接一個的彈，確保完全不會碰到拾音器而發出噪音，或是發出打弦的聲音。

　　現在你可以調整由琴頸到琴碼之間的琴弦長度了（稱之為scale長度）。由於琴頸的位置是固定的，所以我們必須透過調整琴橋上的琴碼來改變琴弦的長度。

　　如果在絕大多數的把位上你彈的音符聲音很尖，那麼是由琴頸到琴碼之間的琴弦長度太短了，反之，就是太長了。將琴碼往你想延長或縮短scale length的方向進行調節，直到所有把位都有正確的音準是最為理想的，但通常你只有買市面上最好的貝士才會有這份運氣（所以，物有所值就是這樣）。記住，一定要在你常常演奏的把位上多注意，一但你改變了我們以上提到的3種因素的其中一項（比如：換一套新琴弦），都要重新調整其它二個因素，穩固的音準來自於對以上因素的合理調節。

　　在調整音準時，電子調音器是很有幫助的，它會自動識別音準。長遠來看，買一些這樣的器材是值得的。

琴格與音符對照表

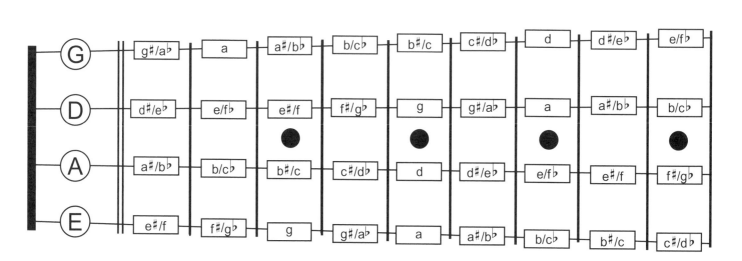

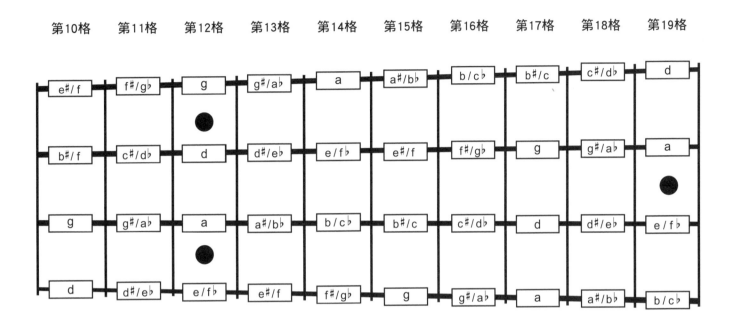

大調音階和平行（自然）小調音階

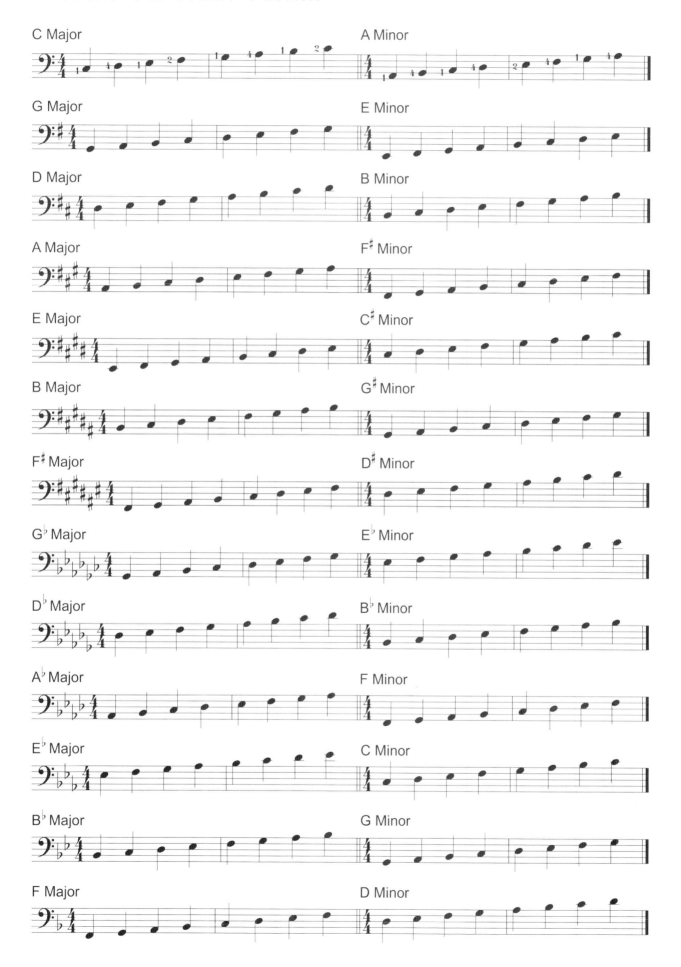

音符	和弦名稱	標記符號	音 名	音 程		附屬音階
C	C Major	C	c/e/g	c-e e-g c-g	3 ♭3 5	C Major C Major Pentatonic C Blues (with the Blues)
C#5	C Major with Augmented Fifth	C 5+ C + C #5	c/e/g♯	c-e e-g♯ c-g♯	3 ♯3 ♯5	C Whole Tone Scale
C7	C Dominant Seventh	C 7	c/e/g/b♭	c-e e-g g-b♭ c-b♭	3 ♭3 ♭3 ♭7	C Mixolydian C Major Pentatonic
Cmaj7	C Major Seventh	Cmaj7 C j7 C △	c/e/g/b	c-e e-g g-b c-b	3 ♭3 3 7	C Ionian C Major Pentatonic
Csus4	C Suspended 4	C 4 C sus4	c/f/g	c-f f-g c-g	4 2 5	C Major
C7/4	C7 Suspended 4	C 7/4 C 7sus4	c/f/g/b♭	c-f f-g g-b♭ c-b♭	4 2 ♭3 ♭7	C Mixolydian C Minor Pentatonic
C9	C Major add9	C add9	c/e/g/d	c-e e-g g-d c-d	3 ♭3 5 9	C Major C Major Pentatonic
Cm	C Minor	Cm C -	c/e♭/g	c-e♭ e♭-g c-g	♭3 3 5	C Minor C Minor Pentatonic
Cm5-	C Diminished	C ° Cm 5- C dim	c/e♭/g♭	c-e♭ e♭-g♭ c-g♭	♭3 ♭3 ♭5	C Diminished
C°	C Diminished Seventh	C ° C °♭7	c/e♭/g♭/b♭♭(a)	c-e♭ e♭-g♭ g♭-b♭♭ c-b♭♭	♭3 ♭3 ♭3 ♭7(6)	C Diminished

音　符	和弦名稱	標記符號	音　名	音　程	附屬音階
$Cm^{7/5-}$	C Minor Seventh Flat Five C^{7} Half-Diminished	$Cm^{7/5-}$ $Cm^{7/\flat 5}$ C^{\varnothing}	c/e♭/g♭/b♭	c-e♭　♭3 e♭-g♭　♭3 g♭-b♭　3 c-b♭　♭7	C Locrian
Cm^{7}	C Minor Seventh	Cm^{7}	c/e♭/g/b♭	c-e♭　♭3 e♭-g　3 g-b♭　♭3 c-b♭　♭7	C Minor C Minor Pentatonic
Cm^{maj7}	C Minor Major Seventh	Cm^{\triangle} Cm^{maj7}	c/e♭/g/b	c-e♭　♭3 e♭-g　3 g-b　3 c-b　7	C Minor (Harmonic)
Cm^{9}	C Minor add9	Cm^{add9}	c/e♭/g/d	c-e♭　♭3 e♭-g　3 g-d　5 c-d　9	C Minor Pentatonic

音階列表

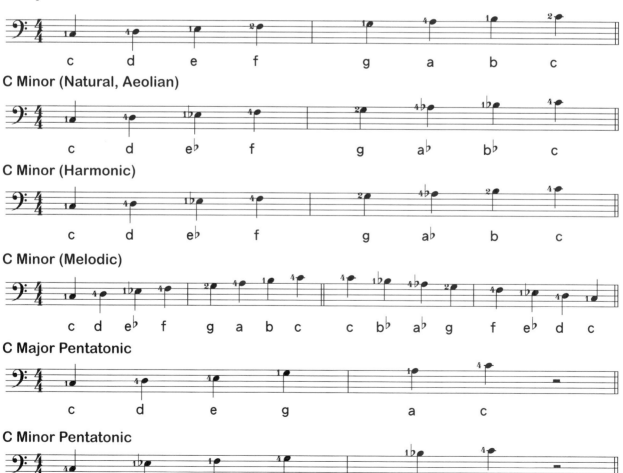

C Major

c d e f g a b c

C Minor (Natural, Aeolian)

c d e♭ f g a♭ b♭ c

C Minor (Harmonic)

c d e♭ f g a♭ b c

C Minor (Melodic)

c d e♭ f g a b c c b♭ a♭ g f e♭ d c

C Major Pentatonic

c d e g a c

C Minor Pentatonic

c e♭ f g b♭ c

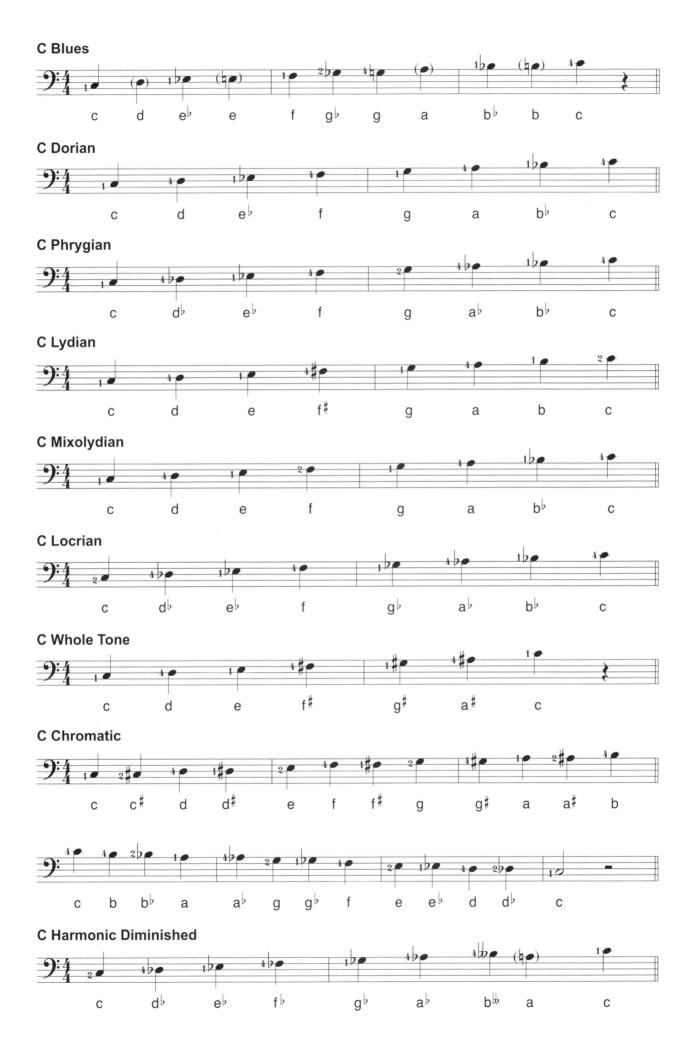

建議閱讀

保羅·維斯特伍德：《貝士聖經》，已由我們麥書文化出版
弗蘭克·豪斯查爾德：《新和聲學》

建議視聽

PNKOW	Kille, Kille (AMIGA)
	Hans im Glück (AMIGA)
	Paule Panke Live 82 (AMIGA)
	Keine Stars (AMIGA/Teldec)
	Viererpack (Buschfunk)
	Am Rande vom Wahnsinn (Grauzone)
Silly	Battaillio d'amour (AMIGA/CBS)
	Februar (AMIGA/BMG)
	Hurensöhne (AMIGA/DSB)
	Paradies (SPV)
	Bye Bye (BMG)
	PS (BMG)
King Kong	General Theory (BMG)
	Life Itself Is Sweet (Gringo)
Gunderman	Einsame Spitze (Buschfunk)
Frank Schöbel	International (AMIGA)
Jürgen Walter	Vor dem Winde (AMIGA)
Wolfgang Ziegel	Halt mich (AMIGA/Intercord)
E. Wenzel	Reisebilder (AMIGA)
Alphaville	Prostitute (WEA)
Klaus Lenz Big Band	Klaus Lenz Band(LP)
Veronika Fischer & Band	Aufstehn, Goldene Brücken (both AMIGA/Teldec)

Rock	
Led Zeppelin	All recordings!
Deep Purple	Live in Japan
Bon Jovi	Blaze Of Glory
David Lee Roth	Eat'em And Smile
Watch Tower	Watch Tower
AC/DC	Highway To Hell
Living Colour	Time's Up
Bryan Adams	Reckless
Billy Idol	Charmed Life
Huey Lewis	Sports
ZZ Top	After burner
Joe Jackson	Look Sharp
Japan	Oil On Canvas
Pete Townshend	White City
Toto	The Seventh One
Paul Young	The Secret Of Association
Peter Gabriel	So
Police	All Recordings! (especially Regatta de Blanc)
Tears For Fears	The Seeds Of Love
Mr.Big	Mr.Big/Lean Into It
Infectious Grooves	Groove Family Cyco (Snapped Lika Mutha)
Stuck Majo	Rising
Steve Salas	Colorcode

Soul-Funk	
James Brown	All Recordings!
Earth, Wind & Fire	All Recordings!
Marvin Gaye	Heard It Through The Grapevine
Aretha Franklin	Soul Survivor
Terence Trent D'Arby	Introducing The Hardline According To
Level 42	All Recordings!
Mother's Finest	Live / If Looks Could Kill
Bootsy Collins	Fresh Outta P' University

Jazz	
Jan Garbarek	Belonging
Charles Mingus	All Recordings!
Oscar Peterson	All Recordings!
Ray Brown	All Recordings!
Miles Davis	All Recordings!

Jazz Rock-Fusion	
Weather Report	All Recordings! (especially Heavy Weather)
Chick Corea	All Recordings!
George Duke	All Recordings! (especially The Aura Will Prevail)
Miles Davis	All Recordings! (especially Bitches Brew)
Joni Mitchell	Shadows And Light (J.Mitchell with Jaco Pastorius)
Pat Metheny	Question And Answer

Country Folk Rock	
Little Feat	Waiting For Columbus / Repeating The Mambo
James Taylor	Mad / Slide A Slim
Neil Young	After The Goldrush
Crosby Stills Nash & Young	Live It Up
Doobie Brothers	Stampede

Sixties Feel-Beat Music	
Who	All Recordings!
Kinks	All Recordings!
Beatles	All Recordings!
Rolling Stones	All Recordings!

Latin	
Tito Puente	All Recordings!(especially Sensacion)
Airto Moreira	Flora Purim & Airto
Santana	All Recordings!

Reggae	
Peter Tosh	Bush Doctor
Bob Marley	All Recordings!
Grace Jones	Night Clubbing

Blues	
Gary Moore	Still Got The Blues
Muddy Waters	All Recordings!
John Mayall	The Bluesbreakers

Rock'n'Roll	
Little Richard	All Recordings!
Chuck Berry	All Recordings!

Special Bass LP's	
Jaco Pastorius	Invitation
Ron Carter	Uptown Conversations / All Alone
Aladar Pege	Montreux Inventions
Eberhard Weber	Orchestra
John Patitucci	On The Corner / Sketchbook
Jonas Gellborg	ADFA
Stanley Clarke	School Days
Marcus Miller	Suddenly
Victor Bailey	Bottoms Up
Colin Hodgkinson	Bitch
Jack Bruce	Things We Like
Mick Karn	Titles
Stuart Hamm	King Of Sleep

Special Bass CD'S	
Jaco Pastorius	Pastorius Live In New York
Marcus Miller	Live & More
	The Sun Don't Lie
Percy Jones	Cape Catastrophe
	Propeller Music
Alain Caron	Rhythm 'n 'Jazz
	UZEB Live Tour 90
Me'Shell NdegèOcelo	Plantation Lullabies
Victor Wooten	All CD's!
T.M.Stevens	Boom

特殊符號

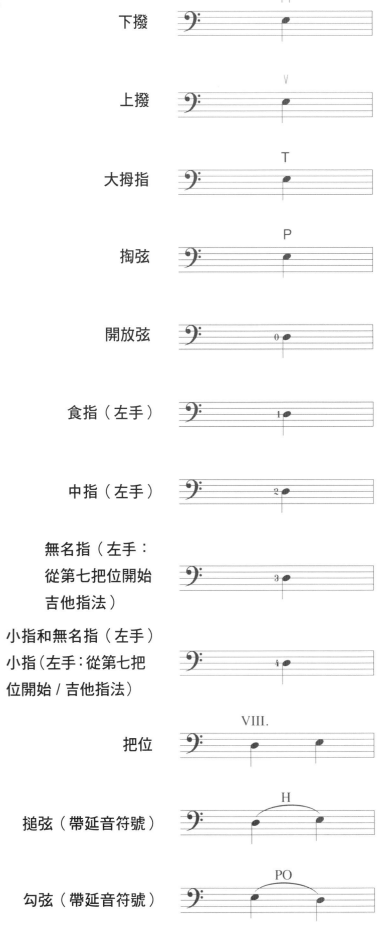

滑音

抹弦

滑奏

悶音

泛音

輕柔地彈奏音符

斷奏

重音

半音推弦/全音推弦

半音推弦/全音推弦
並返回起始音

反覆記號

漸慢

自由延長音符時值

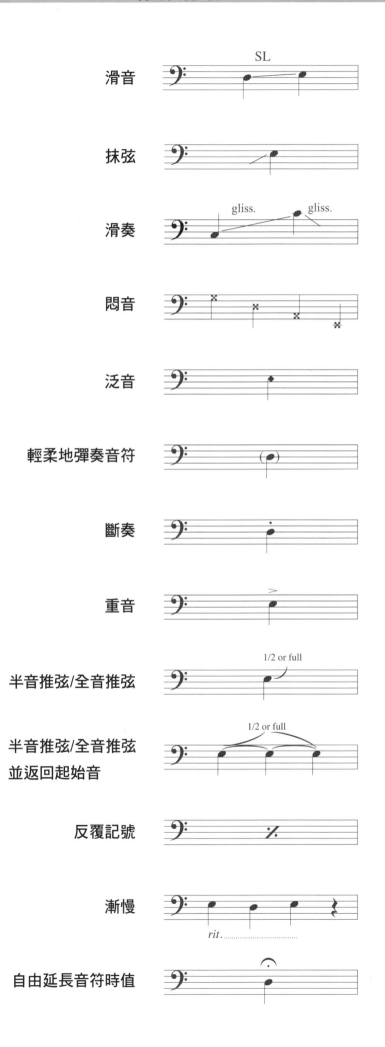

BASS LINE
電貝士旋律奏法

DVD中文影像教學

多機數位影音 全中文字幕
精彩現場LIVE演奏
15個REV JONES經典歌曲樂句解析
內附教學練習譜例及演奏例句之完整PDF檔完全...

- Michael Schenker Group樂團貝士手
- 知名品牌Dean Bass 世界首席形象代言人
- Eden Bass Guitar Amplifier 電貝士音箱代言人
- 全中文字幕
- 內附PDF檔完整樂譜
- DVD 5 NTSC MPEG2 Stereo 片長95分鐘

此張DVD是Rev Jones全球首張在亞洲拍攝的教學帶。內容從基本的左右手技巧教起,如:搥音、勾音、滑音、顫音、點弦...等技巧外,還談論到一些關於Bass的音色與設備的選購、各類的音樂風格的演奏、15個經典Bass 樂句範例,每個技巧都儘可能包含正常速度與慢速的彈奏,讓大家可以很清楚的看到彈奏示範。另外還特別收錄了7首Rev的現場Live演奏曲,Rev Jones可以說完完全全展現出了個人的拿手絕活。

Rev Jones 編著
書+DVD 定價680元

貝士聖經

貝士風格和技術的世界史

Paul Westwood
保羅・維斯特伍德　編著

國際繁體中文版

2CD INCLUDED
內附演奏示範

L'encyclopédie de la
BaSSe

+de 1000 plans

B
ass
B
S

貝士風格和技術的世界史

貝士聖經

Paul Westwood 保羅・維斯特伍德

熱銷歐美十餘年
國際權威版本

L'HISTOIRE des
sf
et des
techniqu
à

2CD

熱銷歐美十餘年
國際權威版本

藍調與R&B，拉丁、
西班牙佛朗明哥、巴
西森巴、智利、禁巴
布韋、北非和中東、
幾內亞等地風格演奏
，以及無格貝士的演
奏，爵士和前衛風格
演奏。

定價460元

OIRE des
styles
à travers le mond

郵政劃撥 / 17694713　戶名 / 麥書國際文化事業有限公司
如有任何問題請電洽：（02）23636166 吳小姐

出版發行	麥書國際文化事業有限公司
發行人	潘尚文
網址	www.musicmusic.com.tw
地址	10647 台北市辛亥路一段40號4樓
電話	02-23636166
傳真	02-23627353
郵政劃撥	17694713
戶名	麥書國際文化事業有限公司
編著	Jack Reznicek
封面設計	林定慧
美術編輯	林定慧、廖婉婷
翻譯	王丁、劉力影
校對	康智富、吳怡慧

中華民國九十八年十二月 初版

本公司可使用以下方式購書

1. 郵政劃撥

2. ATM轉帳服務

3. 郵局代收貨價

4. 信用卡付款

洽詢電話：（02）23636166

請 寄 款 人 注 意

一、帳號、戶名及寄款人姓名通訊處各欄請詳細填明，以免誤寄；抵付票據之存款，務請於交換前一天存入。

二、每筆存款至少須在新台幣十五元以上，且限填至元位為止。

三、倘金額塗改時請更換存款單重新填寫。

四、本存款單不得黏貼或附寄任何文件。

五、本存款金額業經電腦登帳後，不得申請撤回。

六、本存款單備供電腦影像處理，請以正楷工整書寫並請勿折疊。帳戶如需自印存款單，各欄文字及規格必須與本單完全相符；如有不符，各局應婉請寄款人更換郵局印製之存款單填寫，以利處理。

七、本存款單帳號及金額欄請以阿拉伯數字書寫。

八、帳戶本人在「付款局」所在直轄市或縣（市）以外之行政區域存款，需由帳戶內扣收手續費。

交易代號：0501、0502現金存款　0503票據存款　2212劃撥票據託收

郵政劃撥存款收據 注意事項

一、本收據請詳加核對並妥為保管，以便日後查考。

二、如欲查詢存款入帳詳情時，請檢附本收據及已填妥之查詢函向各連線郵局辦理。

三、本收據各項金額、數字係機器印製，如非機器列印或經塗改或無收款郵局收訖章者無效。

本聯由儲匯處存查　保管五年

搖滾貝士 Rock Bass 讀者回函

Jacky Reznicek　傑克·瑞尼克

感謝您購買本書！為加強對讀者提供更好的服務，請詳填以下資料，寄回本公司，您的資料將立刻列入本公司優惠名單中，並可得到日後本公司出版品之各項資料及意想不到的優惠哦！

姓名 ＿＿＿＿＿＿　　**生日** ＿＿ / ＿＿ / ＿＿　　**性別** ○ ○

電話 ＿＿＿＿＿＿　　E-mail ＿＿＿＿＿ @ ＿＿＿＿＿

地址 ＿＿＿＿＿＿＿＿＿＿＿＿　　**機關學校** ＿＿＿＿＿＿

■ 請問您曾經學過的樂器有哪些？
　○ 鋼琴　　　○ 吉他　　　○ 弦樂　　　○ 管樂　　　○ 國樂　　　○ 其他＿＿＿

■ 請問您是從何處得知本書？
　○ 書店　　　○ 網路　　　○ 社團　　　○ 樂器行　　　○ 朋友推薦　　　○ 其他＿＿＿

■ 請問您是從何處購得本書？
　○ 書店　　　○ 網路　　　○ 社團　　　○ 樂器行　　　○ 郵政劃撥　　　○ 其他＿＿＿

■ 請問您認為本書的難易度如何？
　○ 難度太高　　　○ 難易適中　　　○ 太過簡單

■ 請問您認為本書整體看來如何？　　　　　■ 請問您認為本書的售價如何？
　○ 棒極了　　　○ 還不錯　　　○ 遜斃了　　　　○ 便宜　　　○ 合理　　　○ 太貴

■ 請問您認為本書還需要加強哪些部份？（可複選）
　○ 美術設計　　　○ CD品質　　　○ 教學內容　　　○ 銷售通路　　　○ 其他＿＿＿＿＿＿

■ 請問您希望未來公司為您提供哪方面的出版品，或者有什麼建議？

```

```

非常感謝您填寫本表格，我們將極慎重的考慮您的意見，並立即將您的資料建檔。謝謝！

請沿虛線剪下寄回

www.musicmusic.com.tw

寄件人 _____

地　　址 □□□ _____

廣　告　回　函

台灣北區郵政管理局登記證

北台字第12974號

郵資已付　免貼郵票

麥書國際文化事業有限公司

10647 台北市辛亥路一段40號4樓

4F,No.40,Sec.1,

Hsin-hai Rd.,Taipei Taiwan 106 R.O.C.

為加速郵件處理　·　請勿使用訂書針